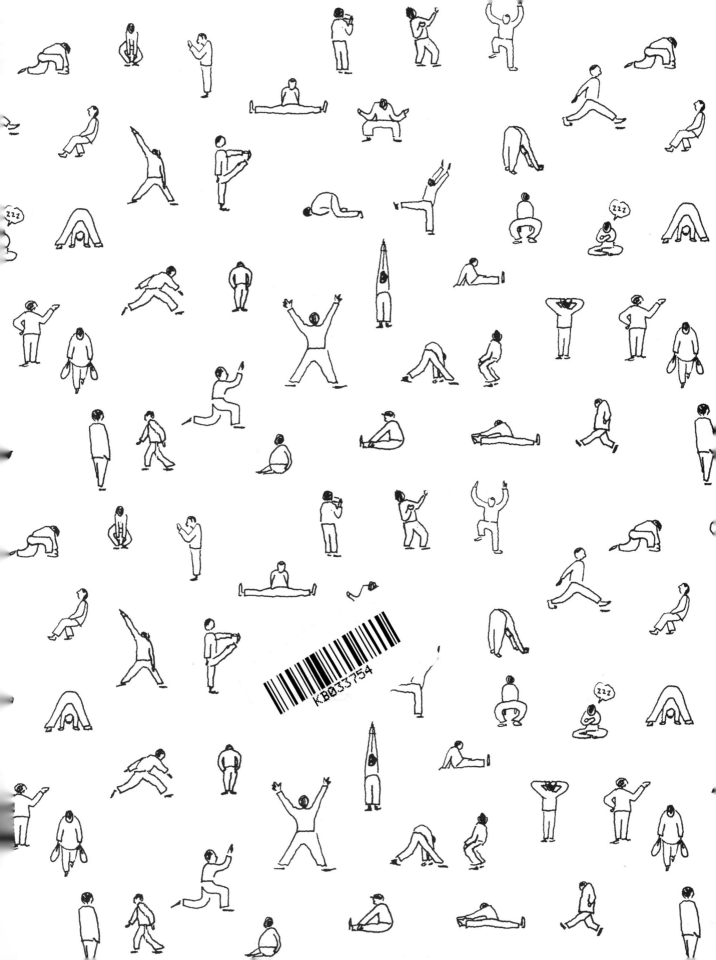

MODERN LIFE

모던 라이프

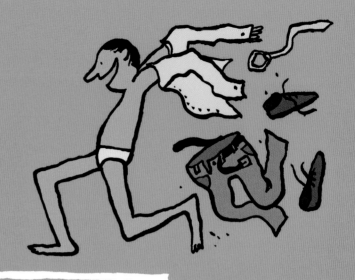

fridays
매주 금요일

MODERN LIFE

모던 라이프

장 줄리앙 **지음** 손희경 **옮김**

아트북스

한국 독자 여러분,
반갑습니다.
제 책이 한국에서
출간되어 기쁩니다.
그럼 즐겁게
읽어봐주세요!

장 줄리앙

추천의 말

제시 아이젠버그 *Jesse Eisenberg*

"하나의 그림은 천 마디 말만큼 가치가 있다."
하지만 나는 이 추천사에 겨우 300단어만 쓰도록 허락받았을 뿐이다
(게다가 진부한 경구와 시시한 불평에 벌써 16단어나 써버렸다).

이 말인 즉슨 장 줄리앙의 작업에 대한 내 관심을 전하는 데 있어
심지어 그림 하나에도 미치지 못하는 수의 단어만 쓸 수 있다는 뜻이다.

그리고 그게 바로 내가 장의 이미지들을 볼 때 늘 느끼는 것이다.
그의 그림들은 보통 말이 있을 때보다 없을 때 더 재미있기 때문에
묘사하기가 어렵다. 그는 단 하나의 이미지로 현대의 아이러니,
우리의 어리석은 관심사, 무한한 선택지로 인해 우리가 어떻게
질식해버리고 마는지 등을 전부 표현해낸다.

하지만 그는 우리가 서로 관계를 맺고자 애쓰는 모습, 우리가 얕은 바다에서
깊이를 갈망하는 모습도 포착한다. 장의 그림에서 내가 가장 좋아하는
작품은 각각 다른 버스에 탄 두 남자가 마주보고 있는 장면을 그린 것이다.
한 사람은 손을 흔들고, 다른 한 사람은 가운뎃손가락을 들어 보인다.
내가 장에게 이 그림을 얼마나 좋아하는지 말했을 때 그는 내게
이렇게 물었다. "이 남자가 다른 남자한테 가운뎃손가락을 들어 보여서?"
나는 말했다. "아니, 손을 흔드는 남자가 어떤 기분인지 알거든."
하지만 그 말을 하자 나는 다른 남자, 손가락을 들어올린 남자,
콘크리트 정글에서 거친 바깥세상에 대응할 수밖에 없었던
그 남자의 기분이 어떤지도 알게 되었다.
나는 그와도 공감할 수 있었다. 장이 가진 여러 캐릭터들 중 하나이기 때문에,
몸에 꼭 맞는 야구점퍼와 짧게 깎은 머리를 한 '손가락욕남'은 본질적으로
순수하게 그려져 있다. 장은 어떤 이유에서인지 이 남자들 각각을
어린애 취급하는 동시에 존중한다. 그는 그닥 특별할 것 없는 그림 하나에서
이 복잡한 장면을 익숙하면서도 새롭게 전달한다.

하지만 이렇게 단어 수가 제한돼 있을 때 그의 그림을 제대로 묘사하기가
얼마나 어려운지 이해하시리라. 아무 말도 필요하지 않다는 것도 말이다.

제시 아이젠버그는 배우 겸 작가이자 극작가로 활동한다.
그가 글을 쓰고 장 줄리앙이 그림을 그린 협업을 『뉴요커』에서 볼 수 있으며,
아이젠버그의 단편선 『브림 때문에 딸꾹질이 났다Bream Gives Me Hiccups: And Other Stories』
(2015)는 많은 찬사를 받았다.

시작하며

장 줄리앙 *Jean Jullien*

이 책은 사회를 관찰하고 그것을 농담조로 담은 내 최근 작업을 모은 것이다.
나는 만화영화, 만화책, 연재 만화 등을 보고 자랐고, 마치 우리 일상을
더 좋게 만든 버전인 듯 세계를 기이하고 다채롭게 그려낸 그 이미지들에
매혹되어 있었다. 그 후로 나는 줄곧 이런 식으로 사물을 바라봐왔다.
사물의 숨은 뜻을 읽어내려 했고, 거기에 의미를 더하고자 했다.
내 작업 대부분은 사람이든 상황이든 사물이든 긴에 내 주변 것들을
관찰한 것에 기초한다. 나는 나를 둘러싼 이런 환경을 관찰한 결과를
소통하기 위해 시각언어로서 드로잉을 한다.
내게 소통과 교환 개념은 우리 사회에서 존재하기 위한 방식으로서
엄청나게 중요하다. 그것은 그래픽 저널리즘의 일종이라 할 수 있다.
기록함으로써 내가 사는 세상을 이해하려 하고
그것을 유머와 겸손으로써 이론화하려는 것이다.
전반적으로, 이런 그래픽을 통한 관찰은 내가 살고 바라보는
'모던 라이프'에 대한 농담조의 기록이다.

_장 줄리앙
2016년 7월

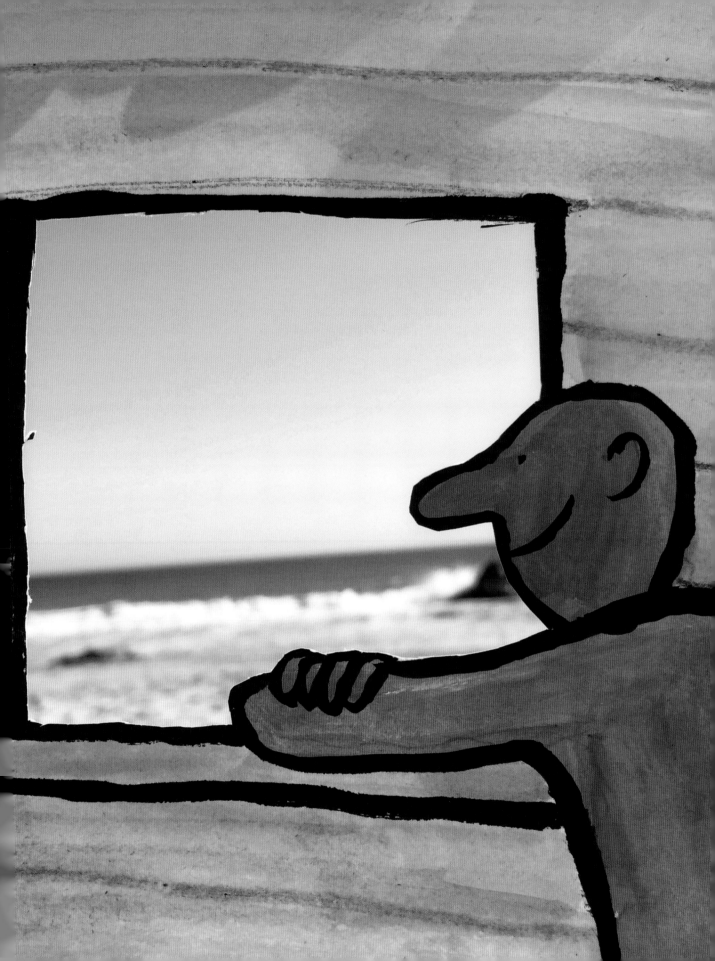

나는 좀 까다로운 사람인데다
나를 짜증나게 하는 것들도 무척 많다.
그렇다고 끊임없이 불평을 해대서
주위에 있으면 불쾌한 사람이 되느니,
내 작업을 통해
이런 것들을 코미디로 바꿔보기로 했다.
유머를 발견하려 애쓰는 일은 곧 스트레스 해소에
굉장히 도움이 된다는 것을 알게 되었다.
나는 소셜미디어를 통해 이런 관찰을
관객들과 나누고 교환하며,
사람들이 여기에 공감할 수 있게 하려 한다.

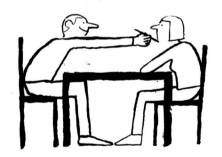

MODERN LIFE

모던 라이프

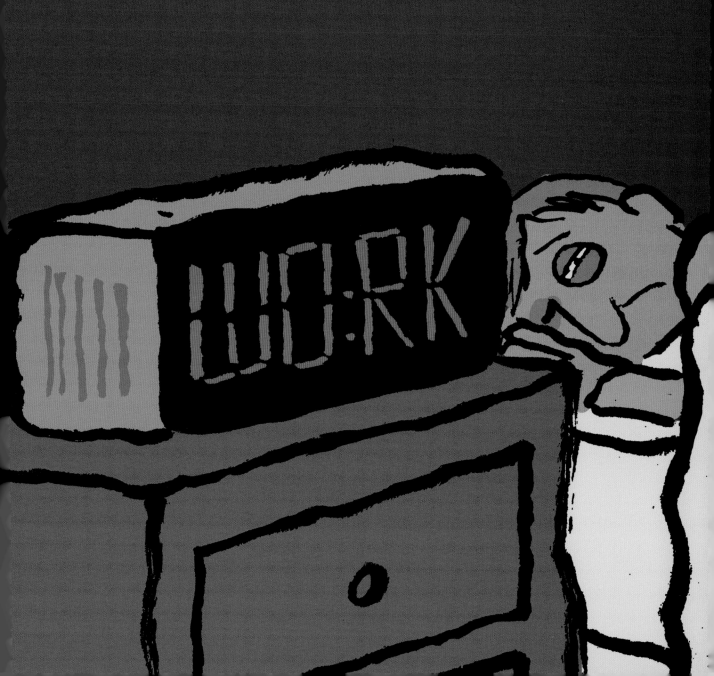

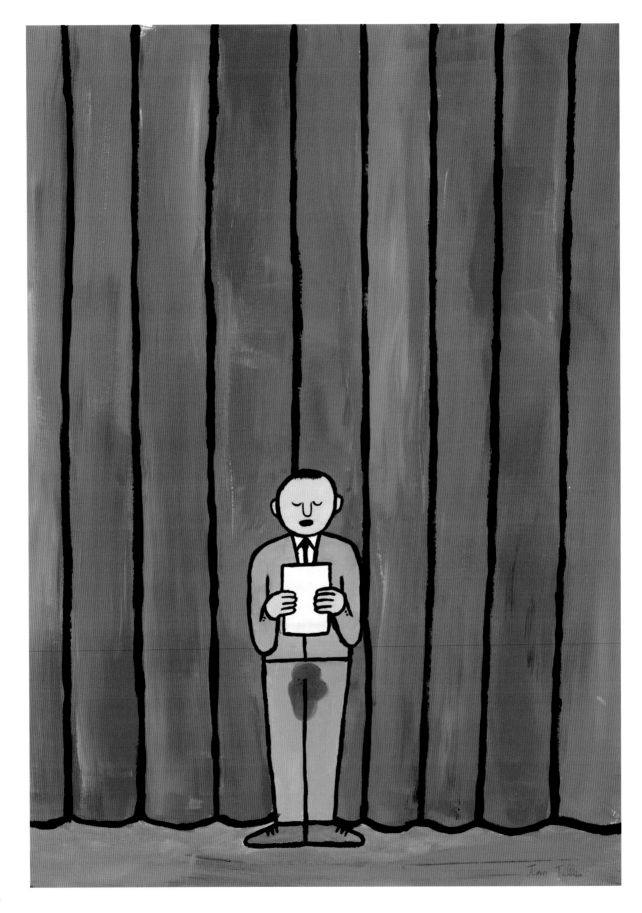

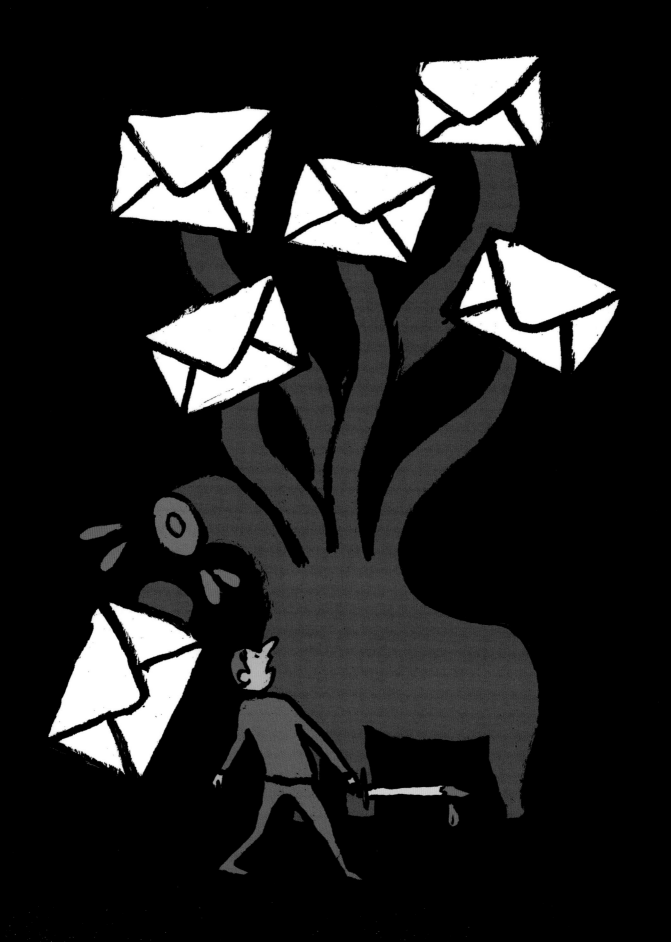

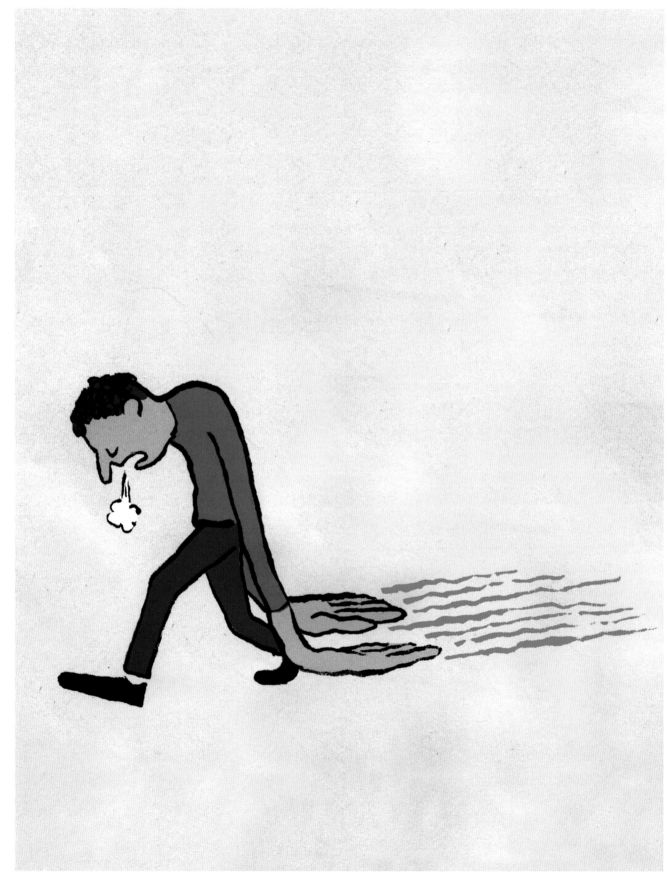

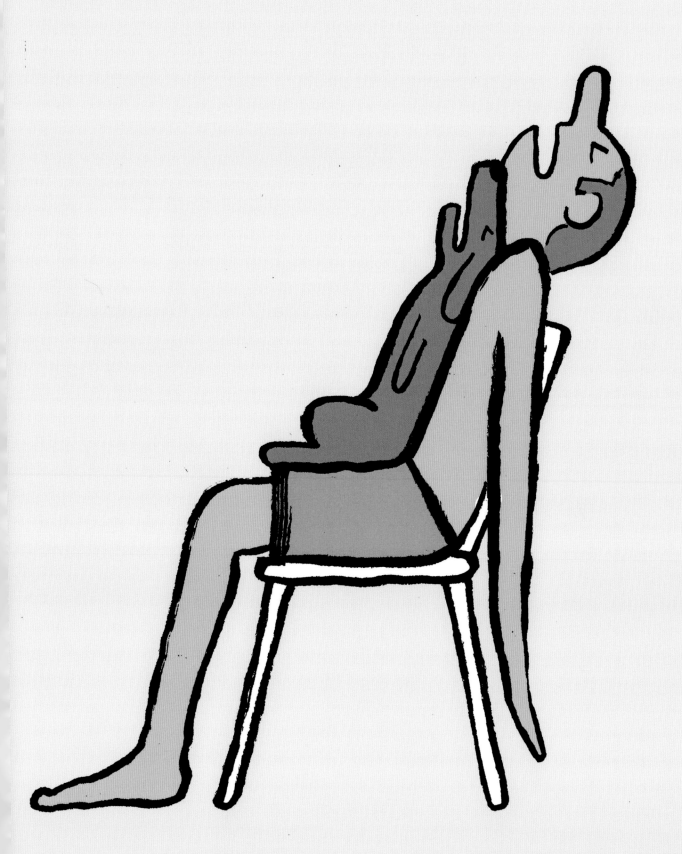

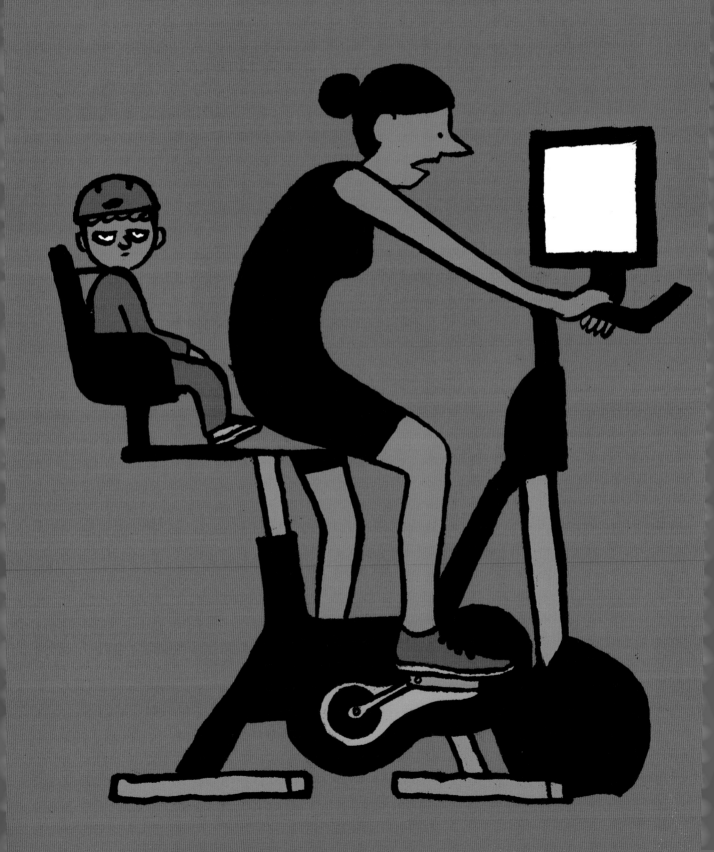

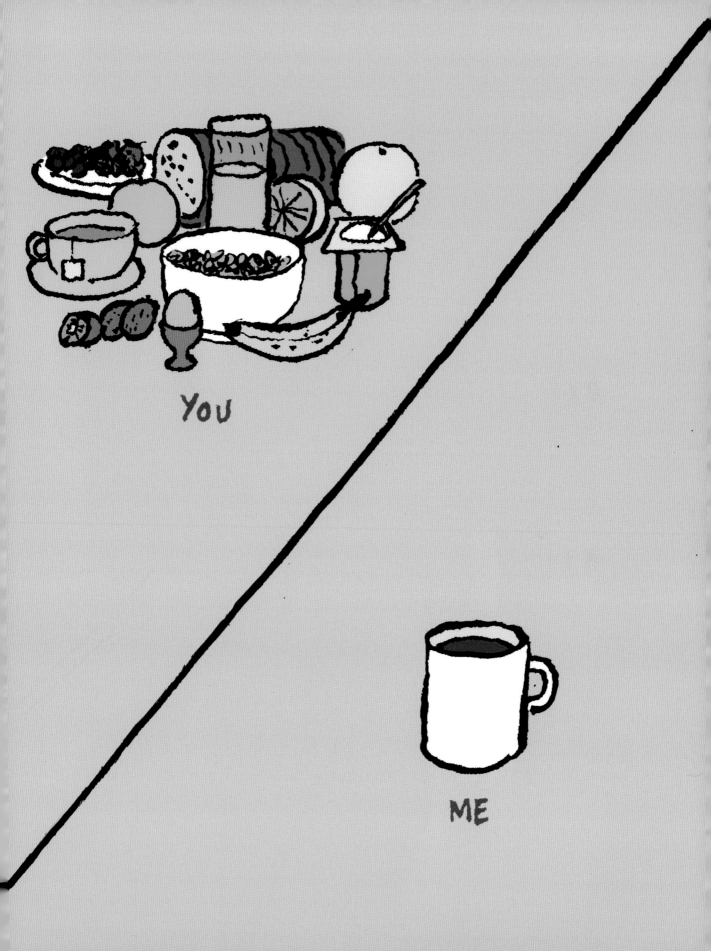

YOU

ME

never
alone.

절대
혼자가
아니야.

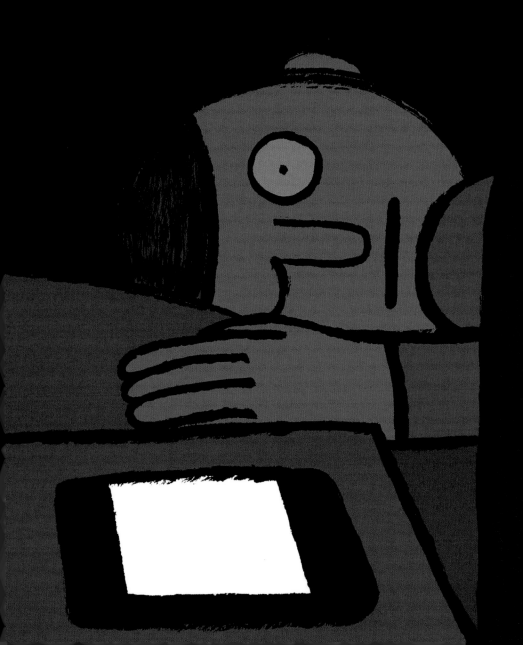

FRIDAY OUTFIT PICKING

금요일에 입을 옷 고르기

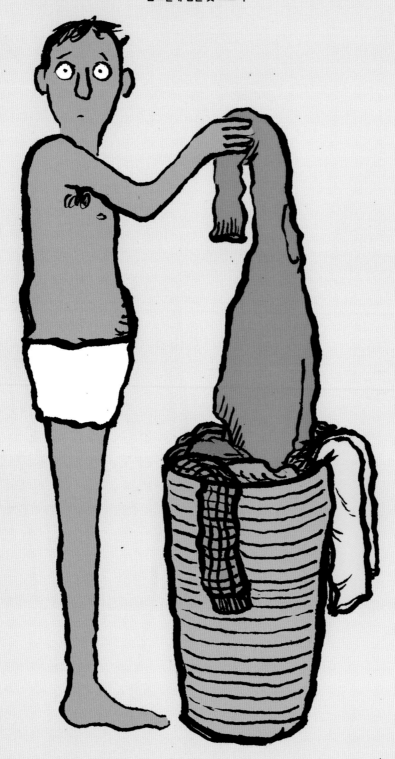

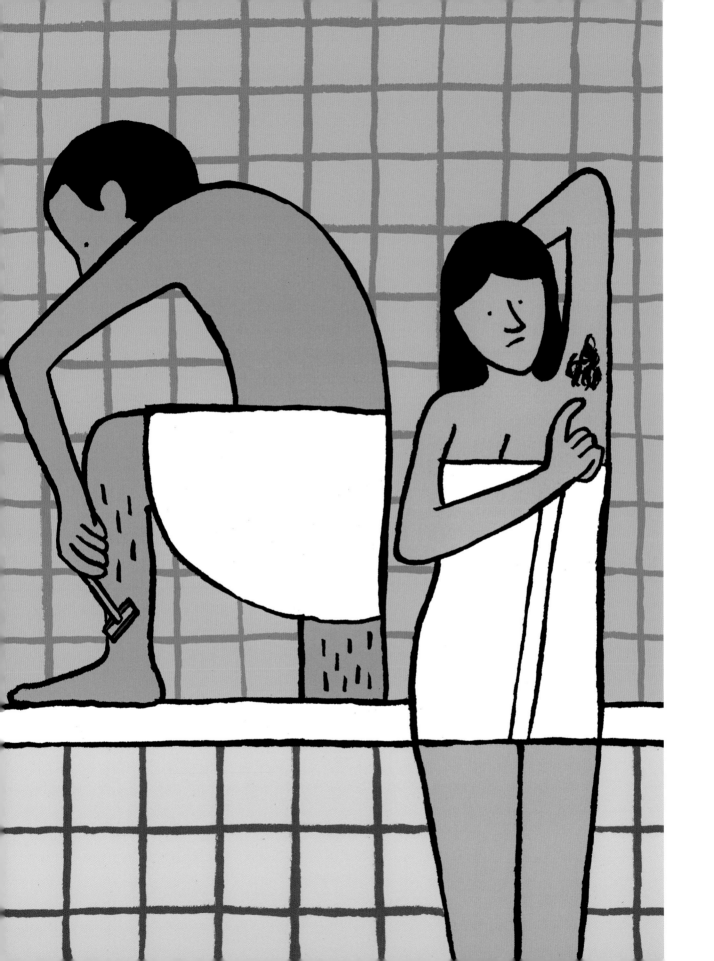

THINGS THAT SHOULD NOT OPEN THIS MORNING:

오늘 아침 열지 말았어야 할 것들:

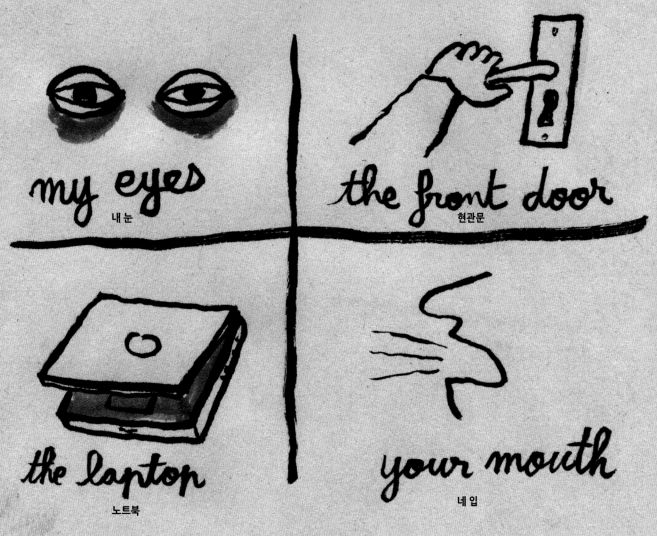

my eyes
내 눈

the front door
현관문

the laptop
노트북

your mouth
네 입

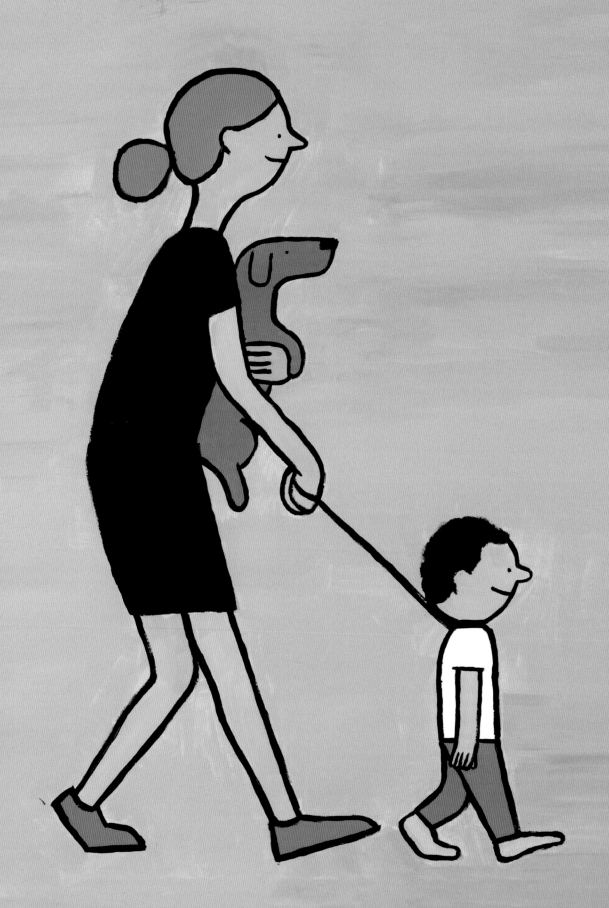

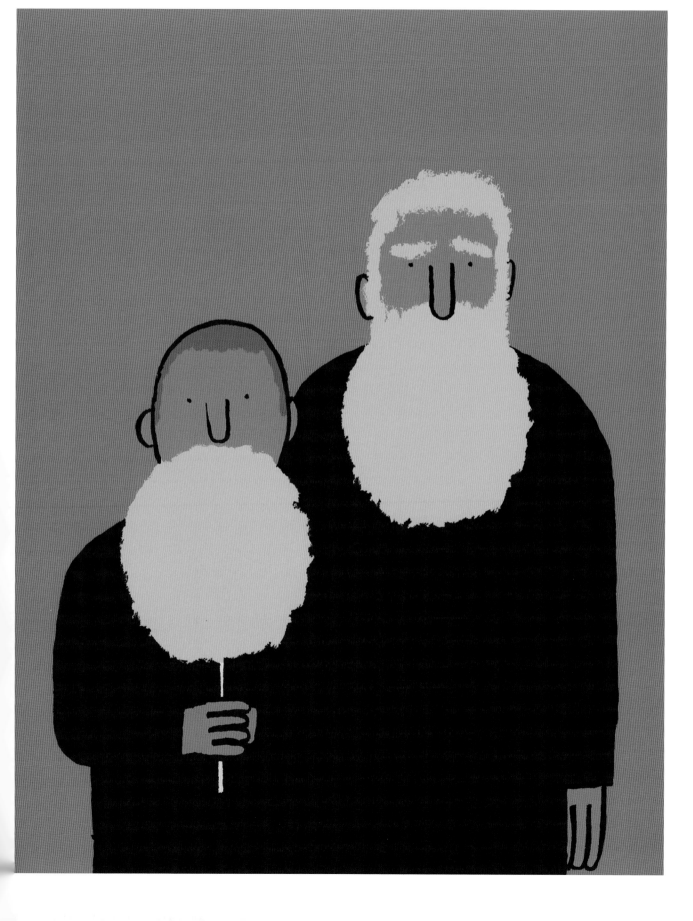

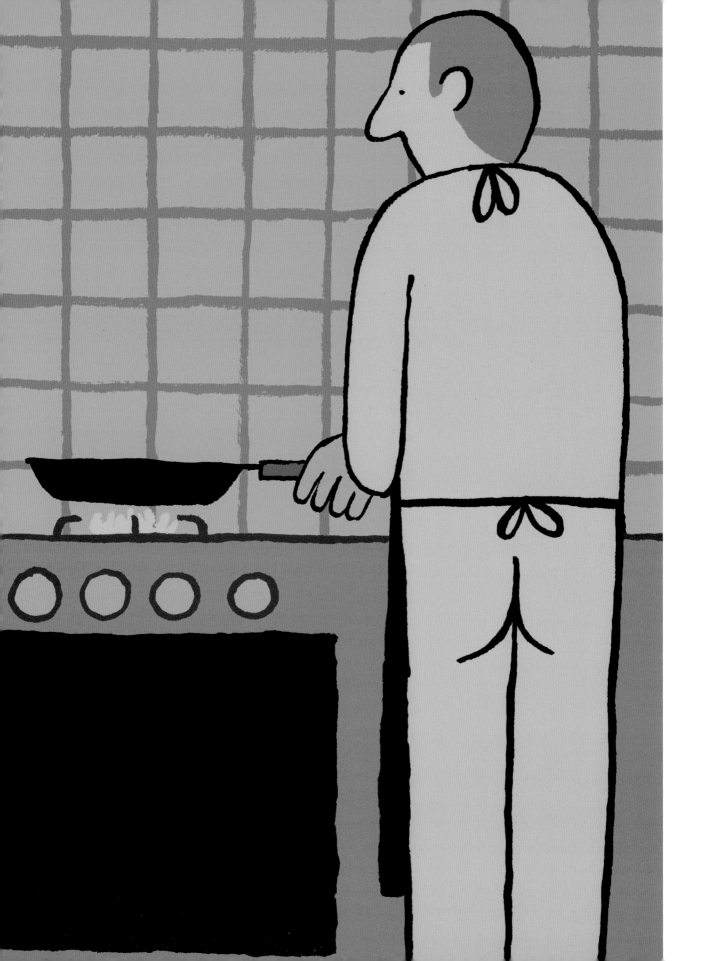

THE EVOLUTION OF READING THE NEWS

AT BREAKFAST:

아침식사 중
신문 읽기의 진화:

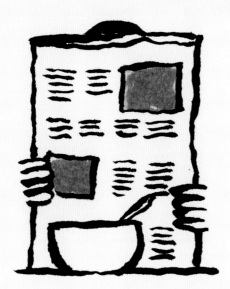

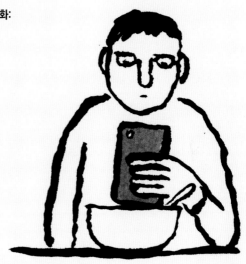

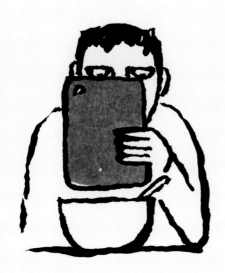

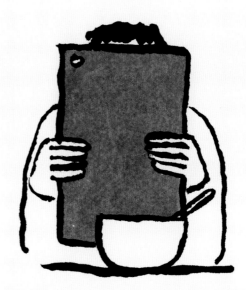

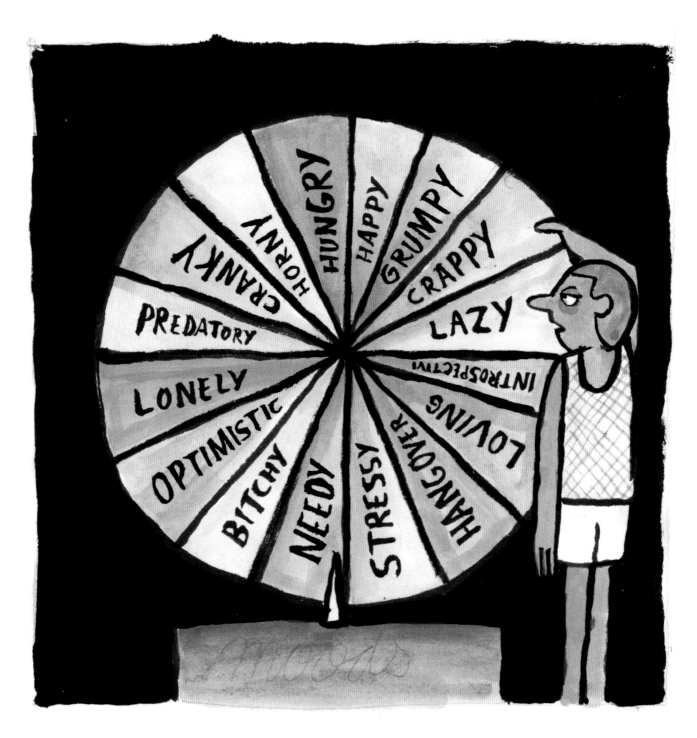

기분

(시계방향순) 행복한 ⋯› 심술 난 ⋯› 형편없는 ⋯› 게으른 ⋯› 내성적인 ⋯› 다정한 ⋯› 숙취 ⋯› 스트레스 받은 ⋯›
궁핍한 ⋯› 싸가지 없는 ⋯› 낙관적인 ⋯› 외로운 ⋯› 포식성의 ⋯› 까칠한 ⋯› 달아오른 ⋯› 배고픈

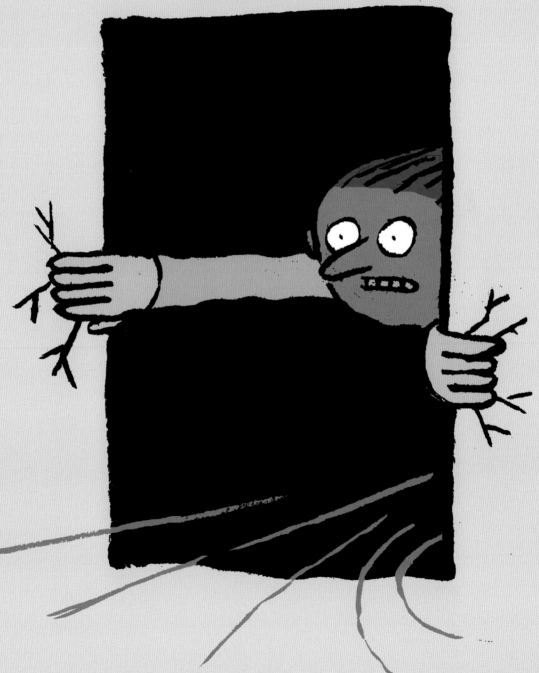

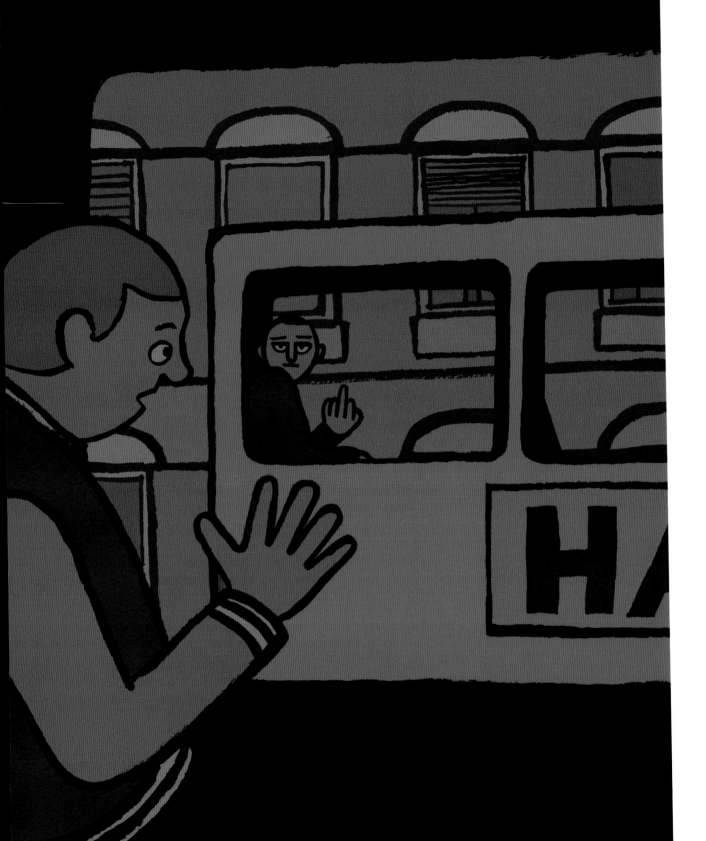

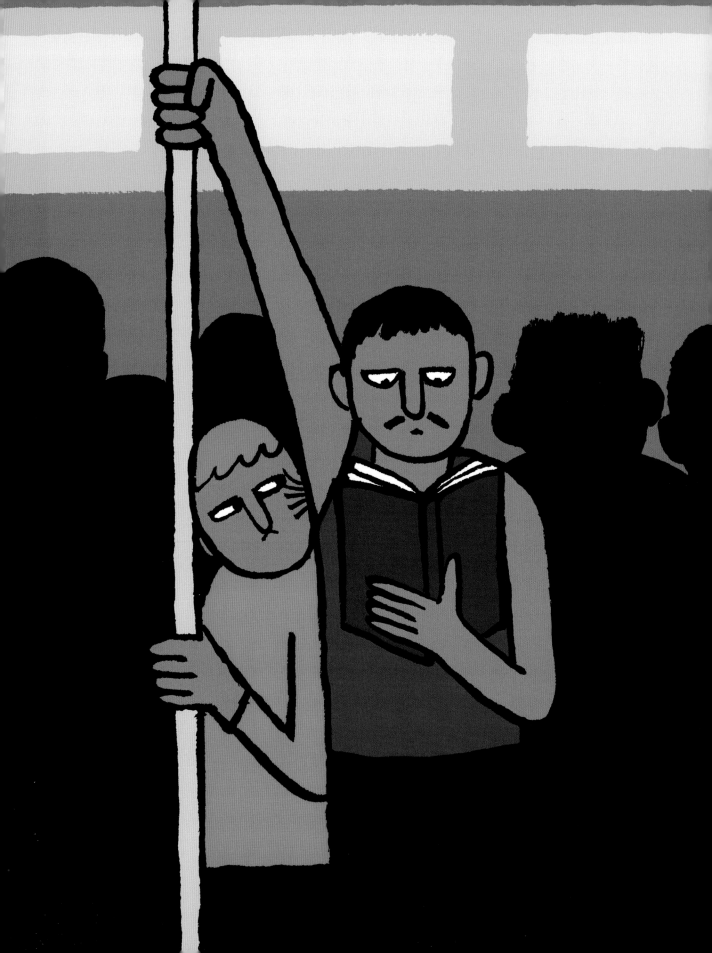

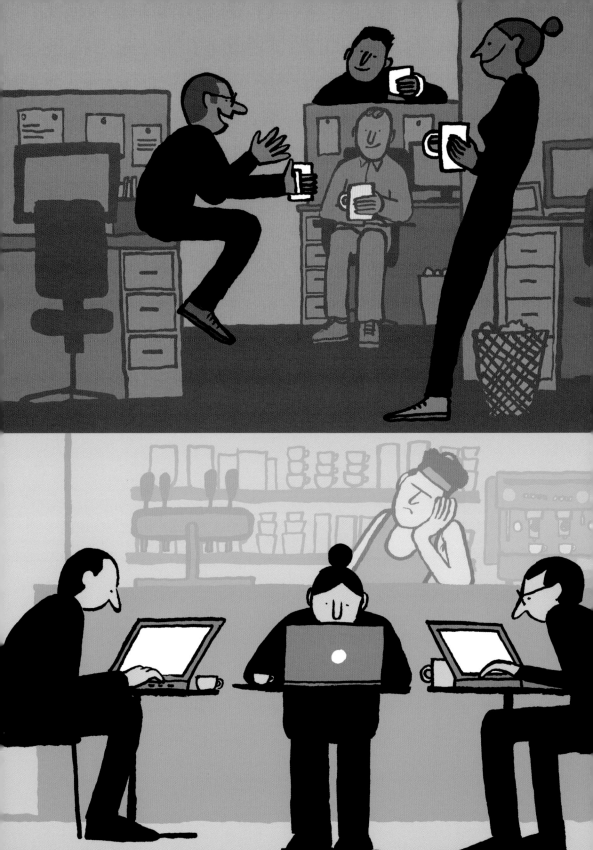

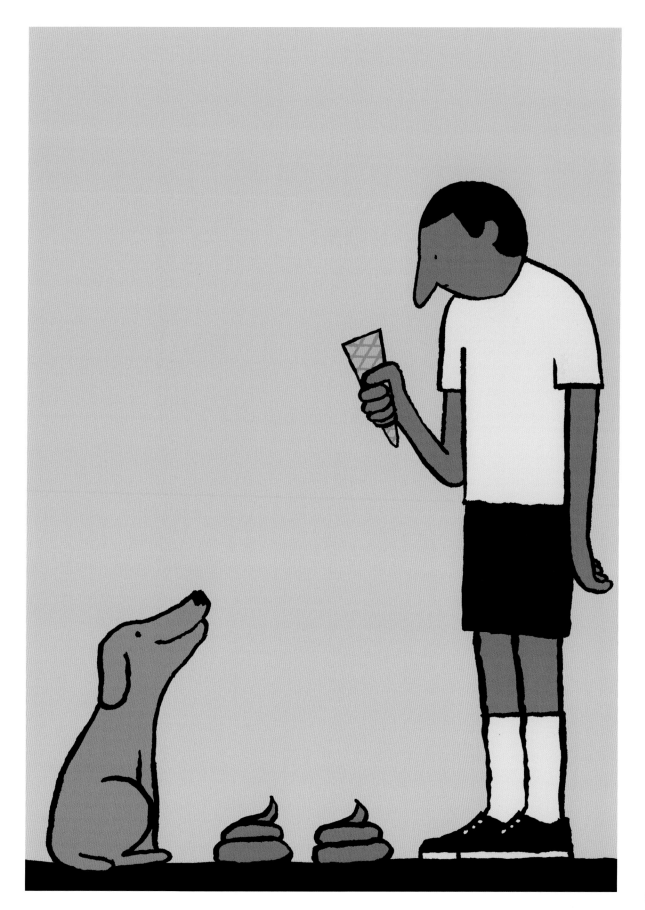

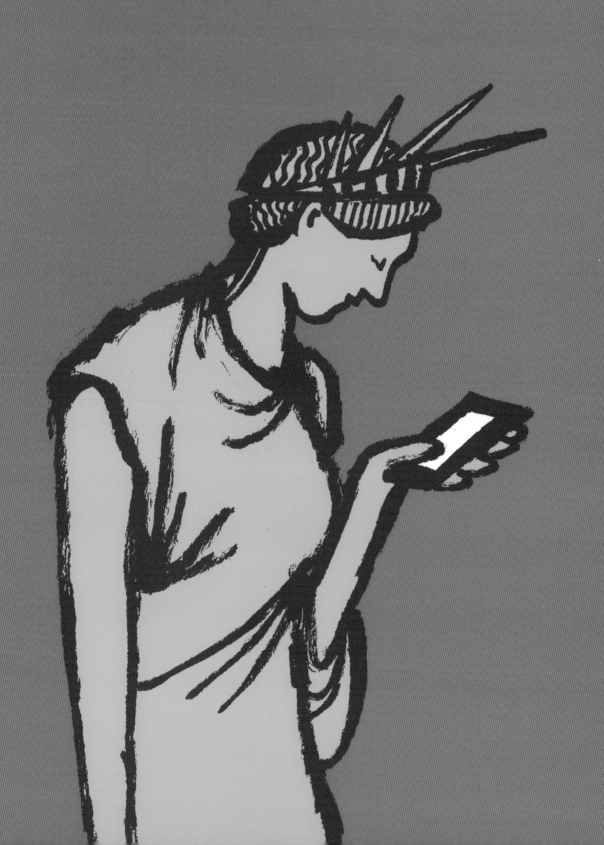

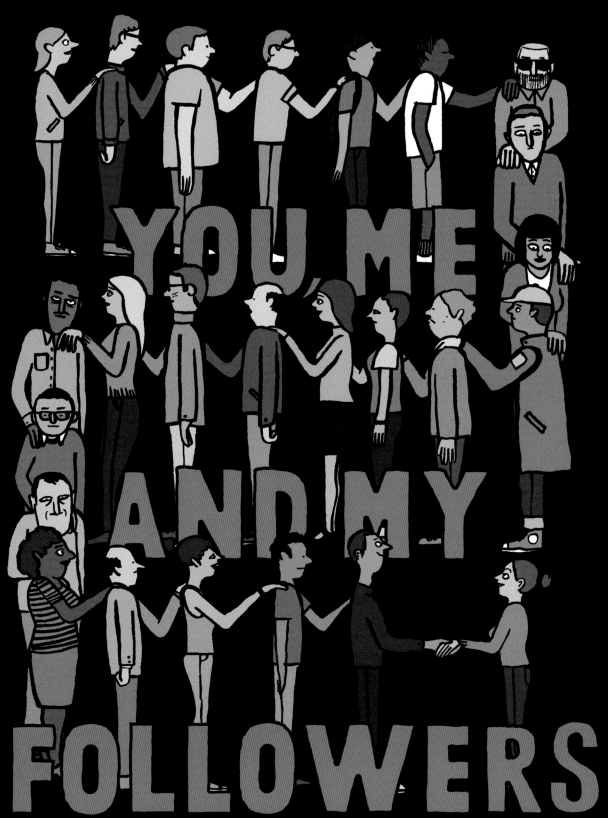

너, 나
그리고 나의
팔로어들

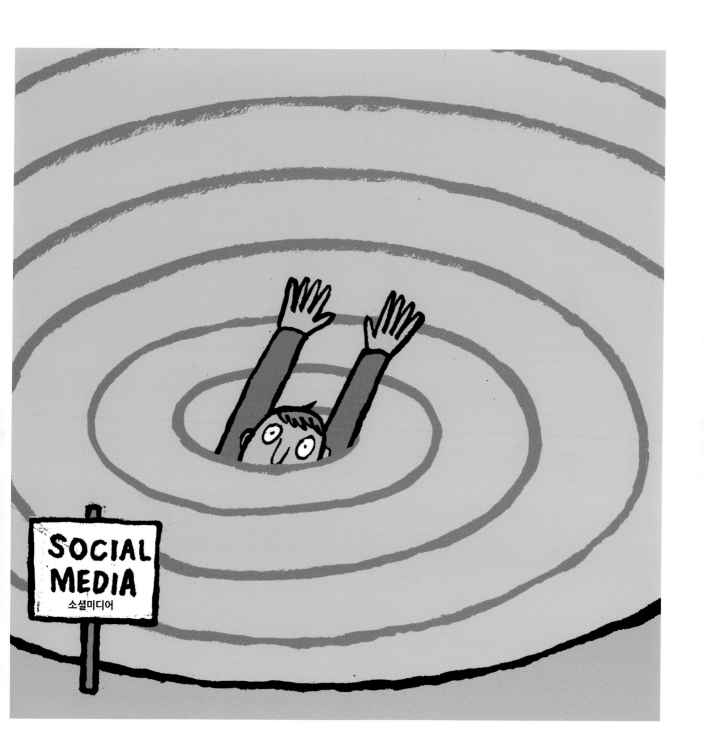

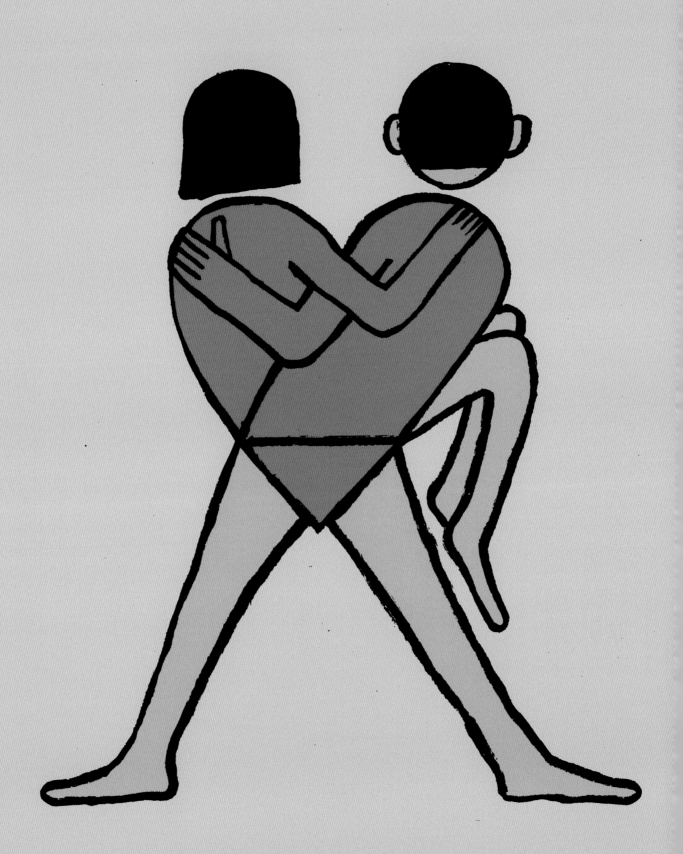

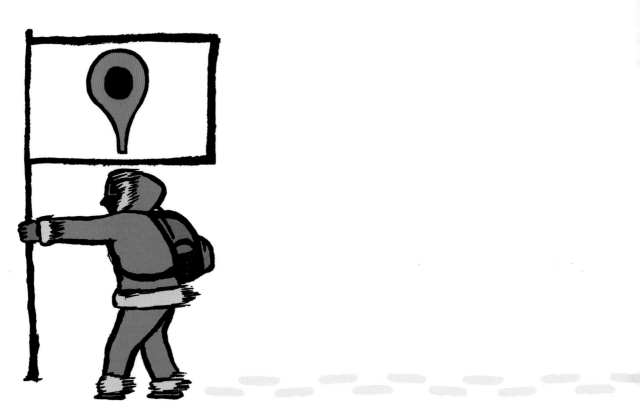

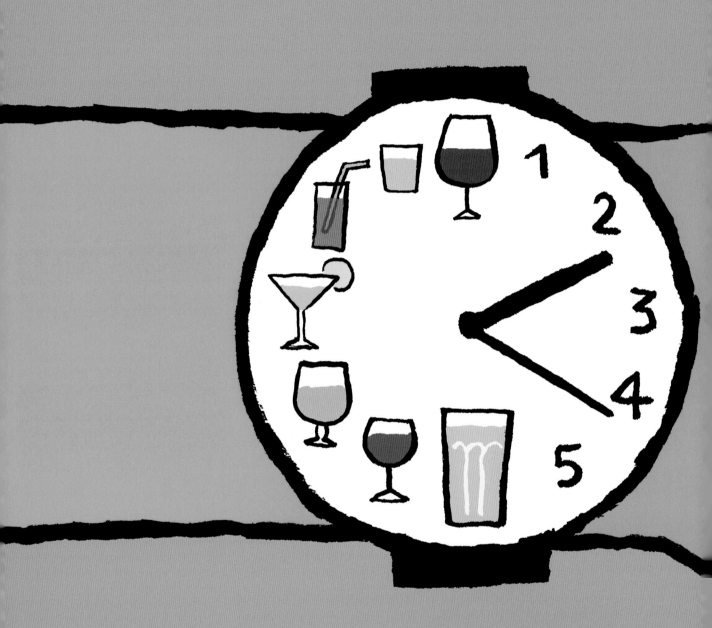

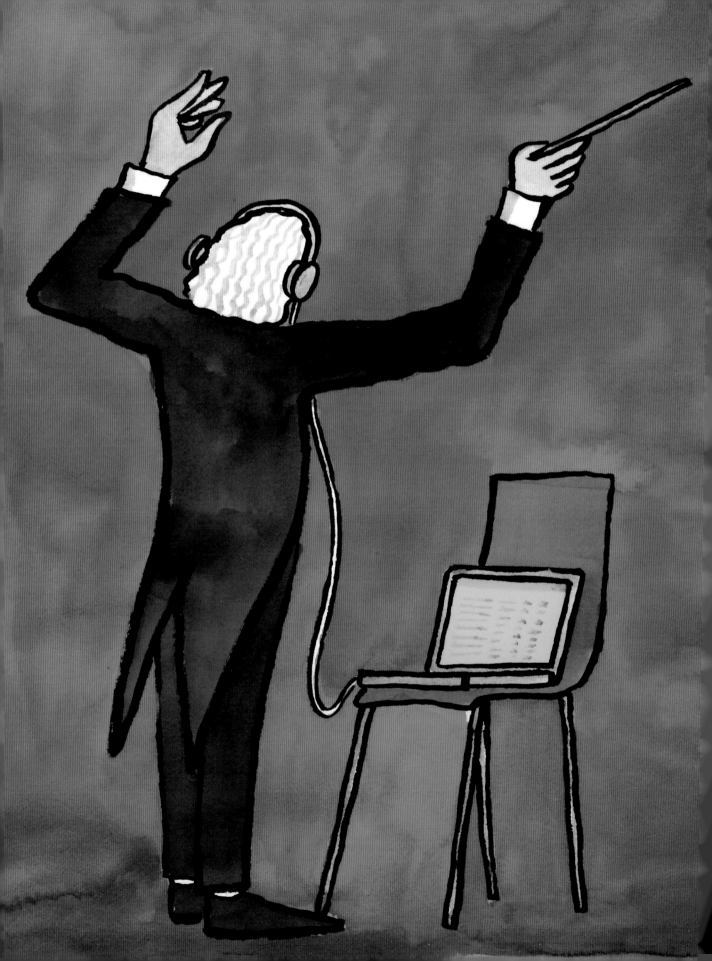

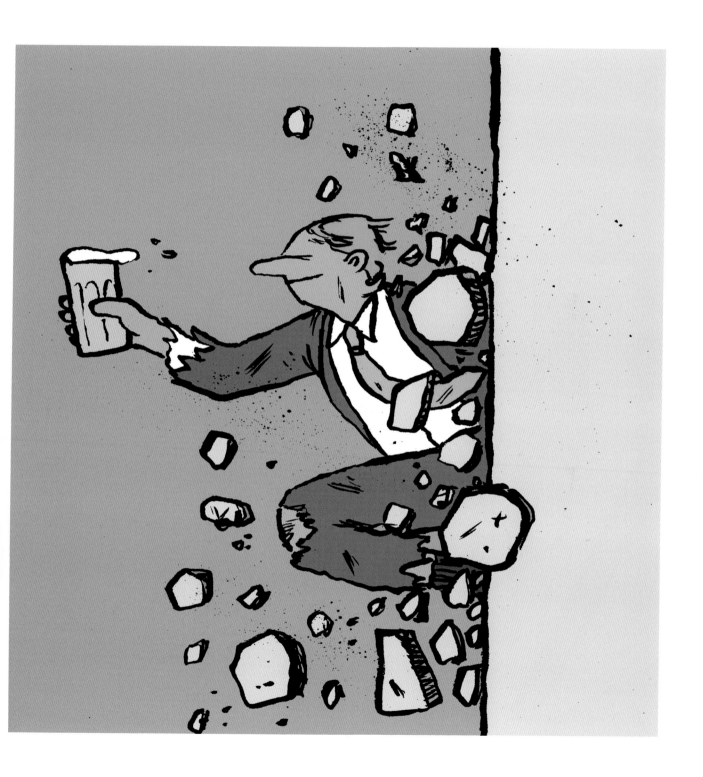

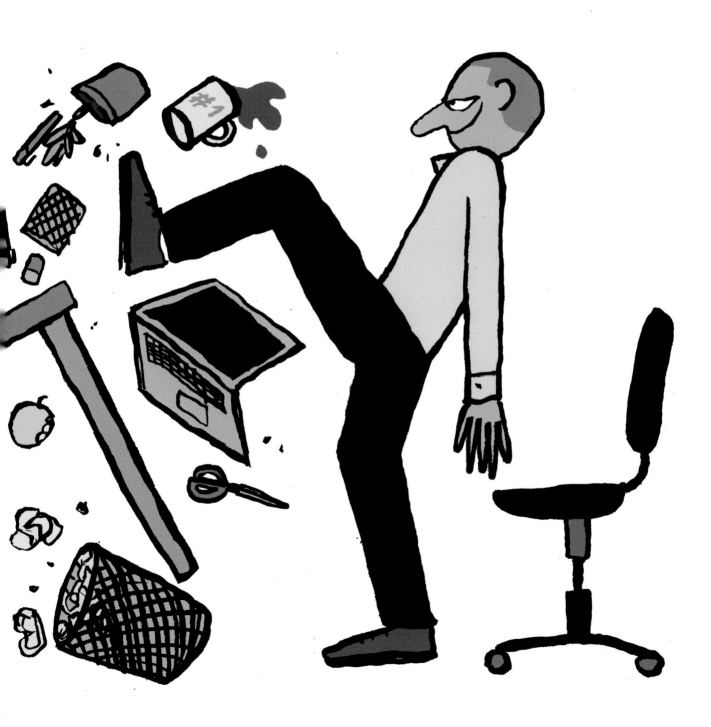

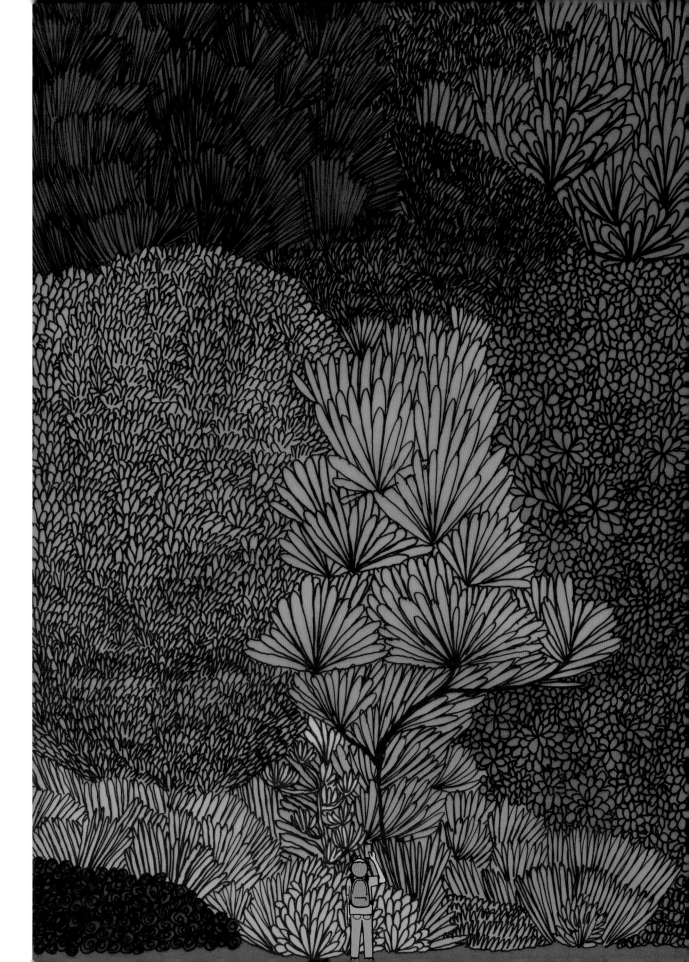

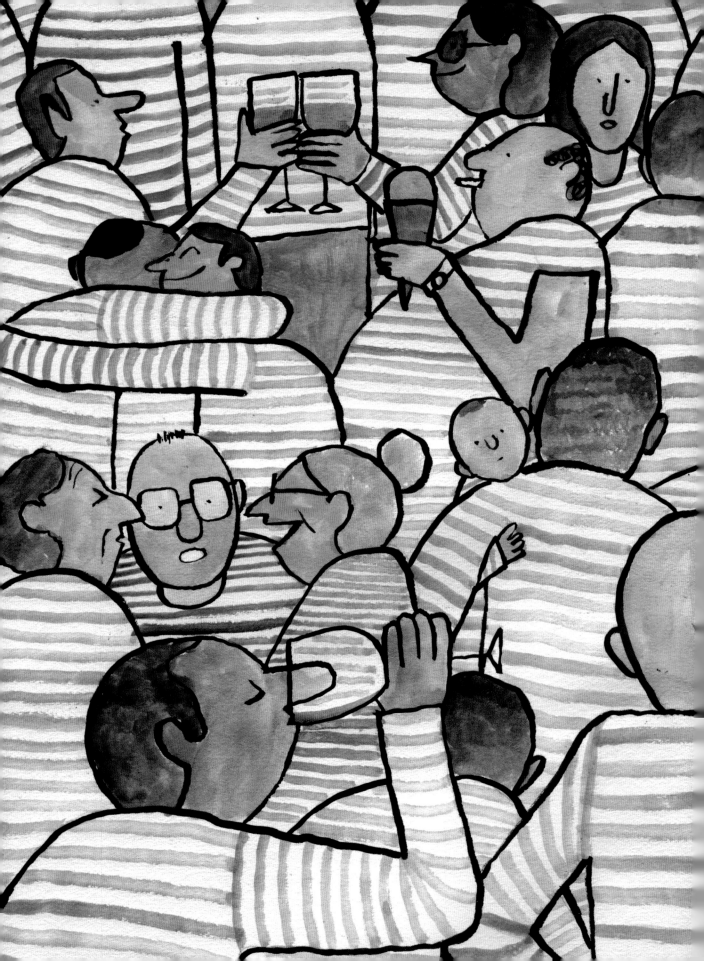

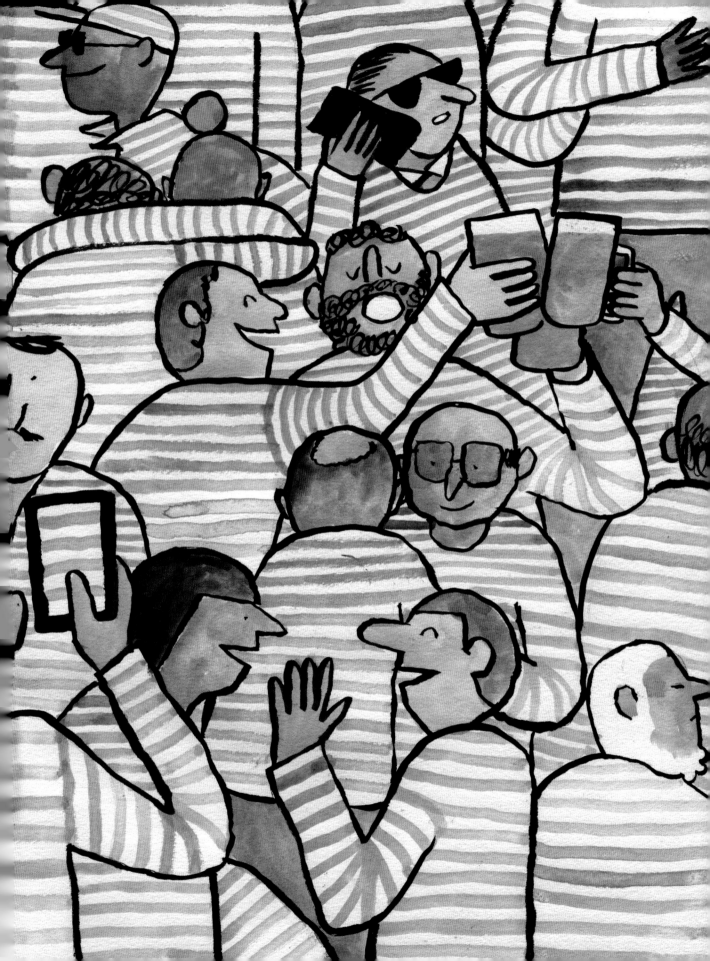

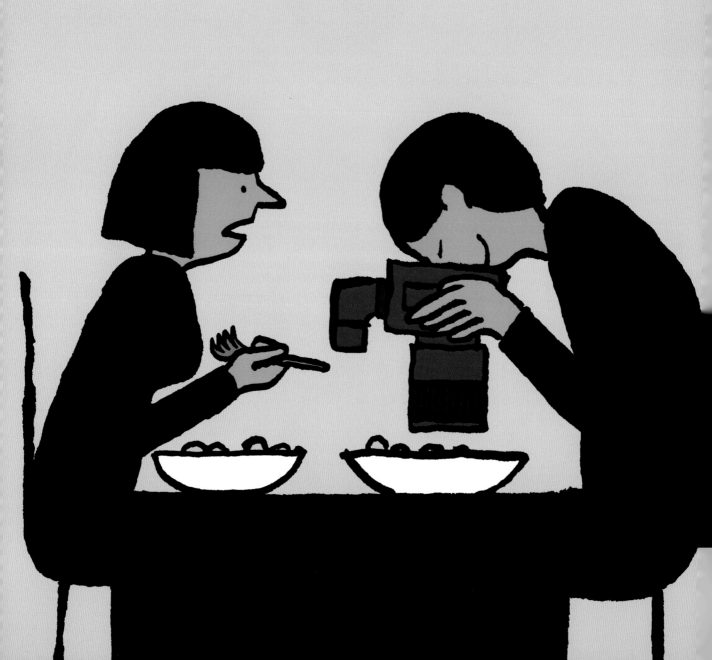

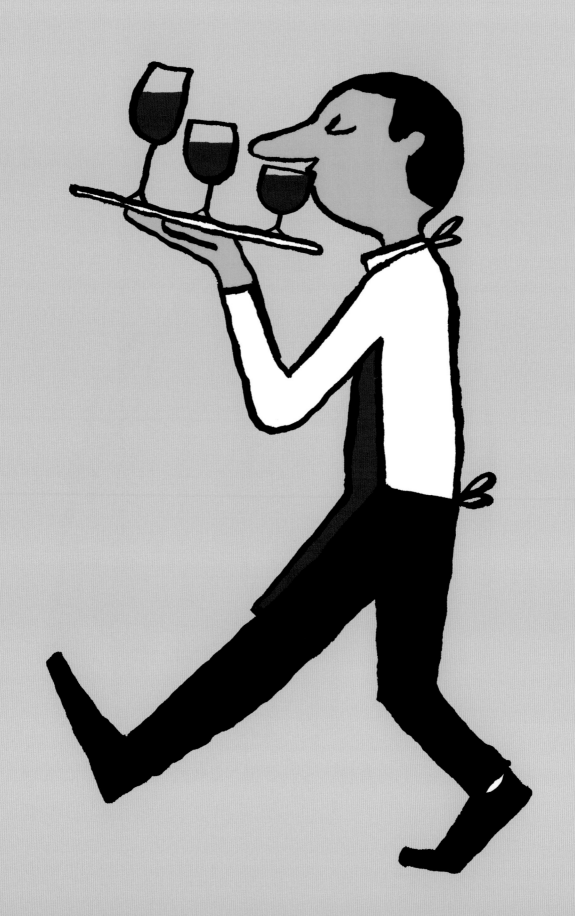

CHAIR MONSTER
의자 괴물

YOU

ME

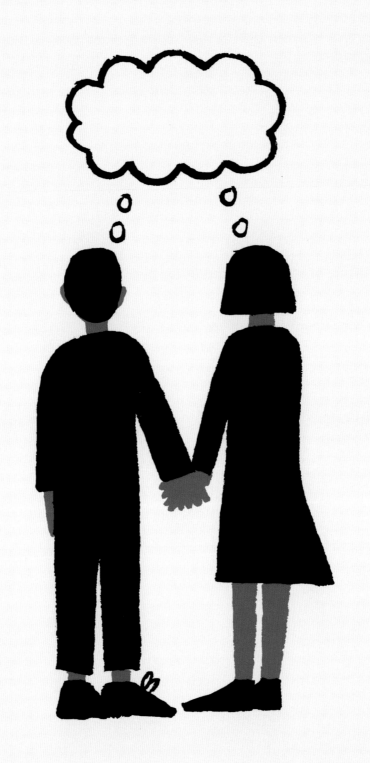

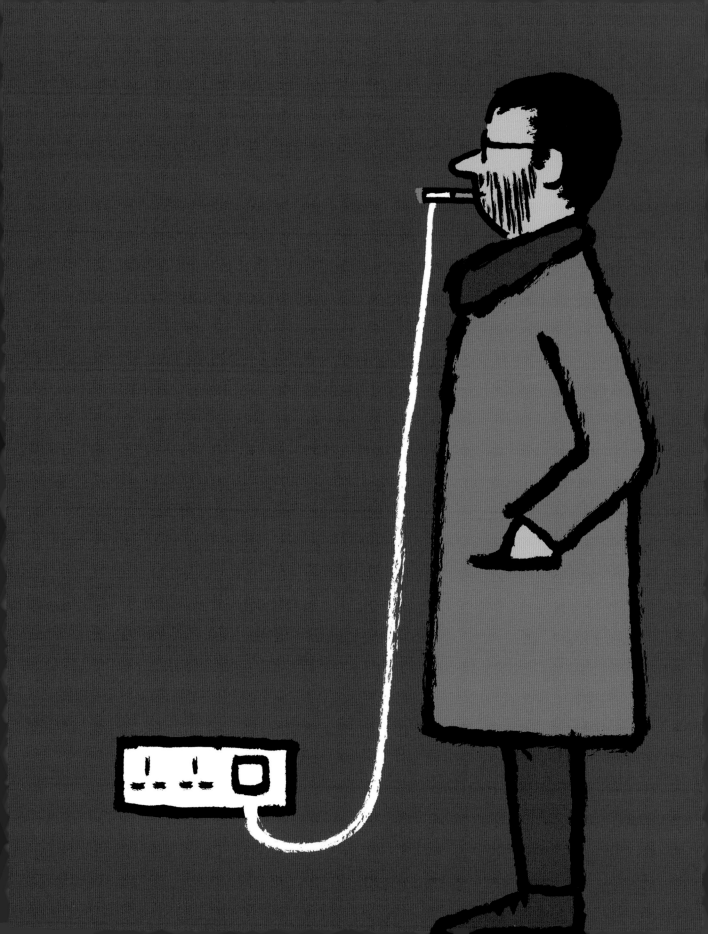

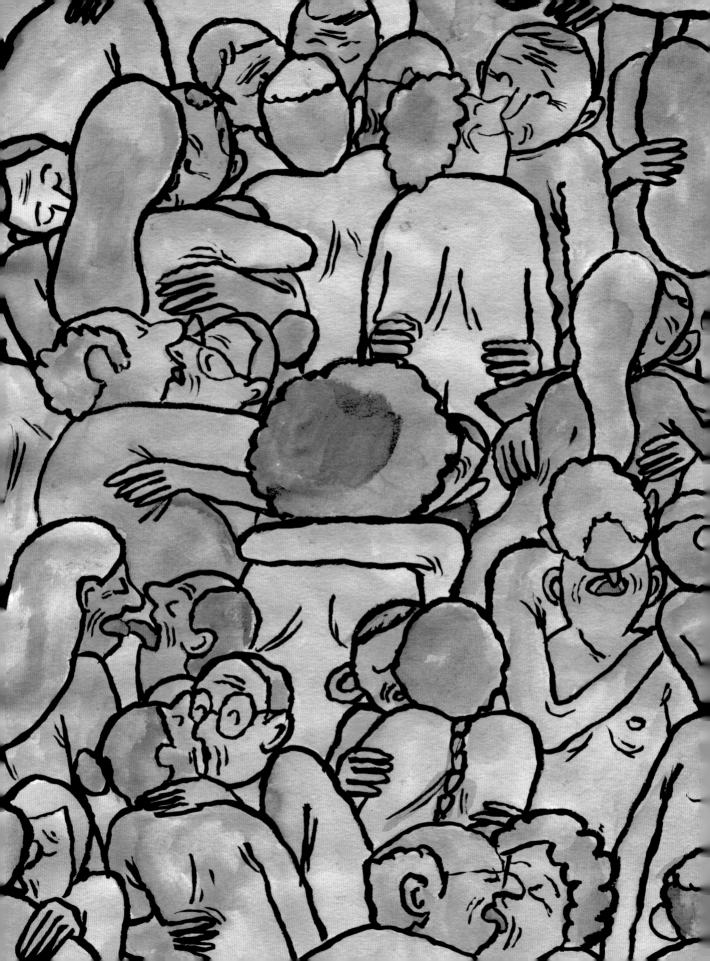

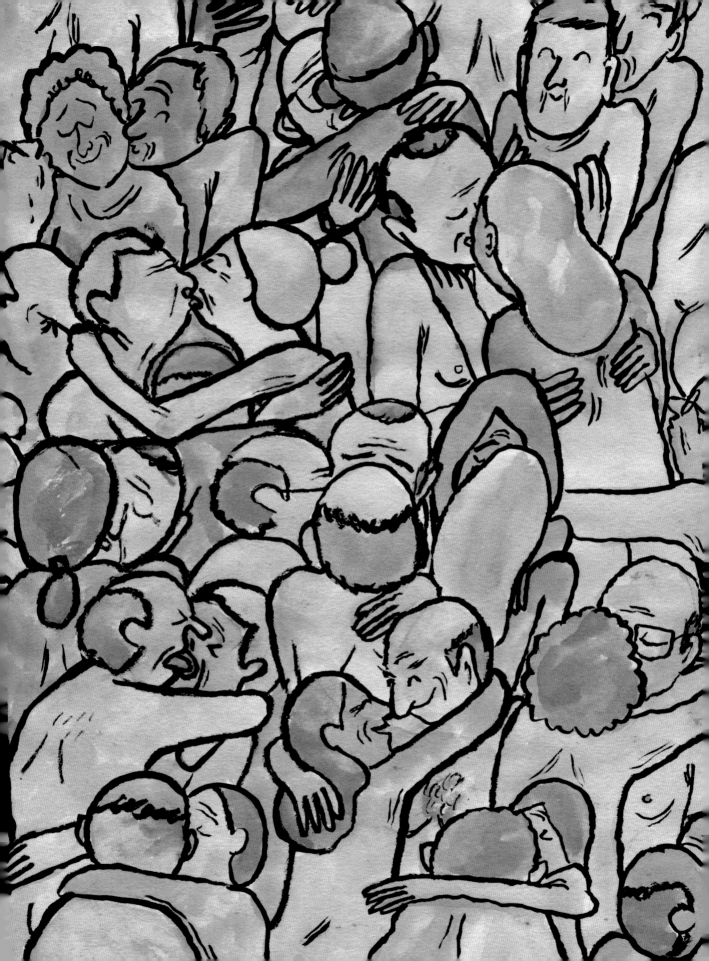

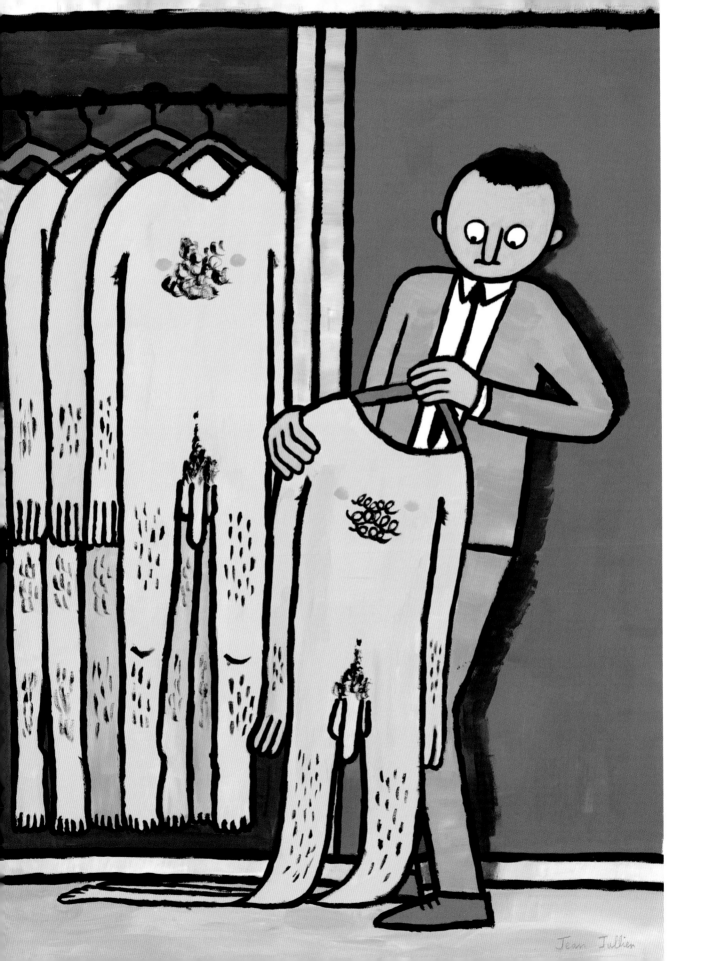

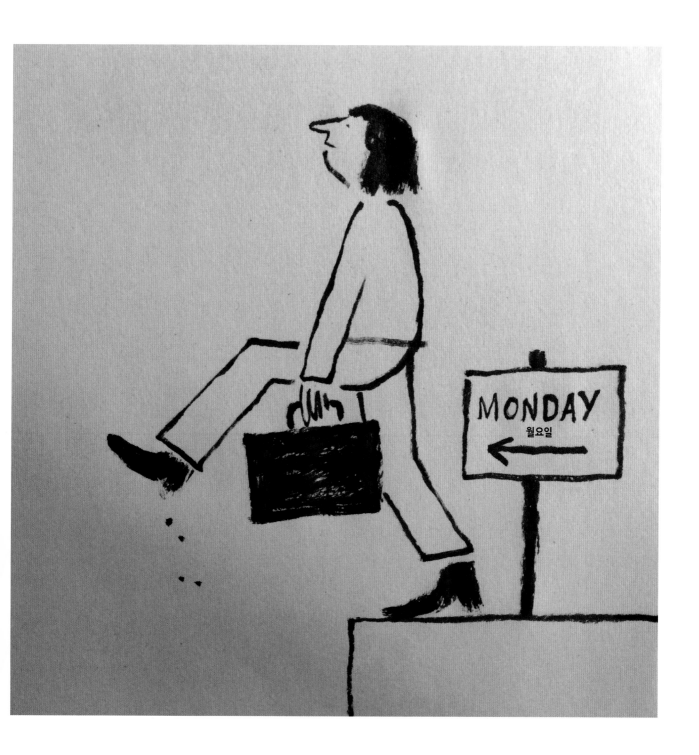

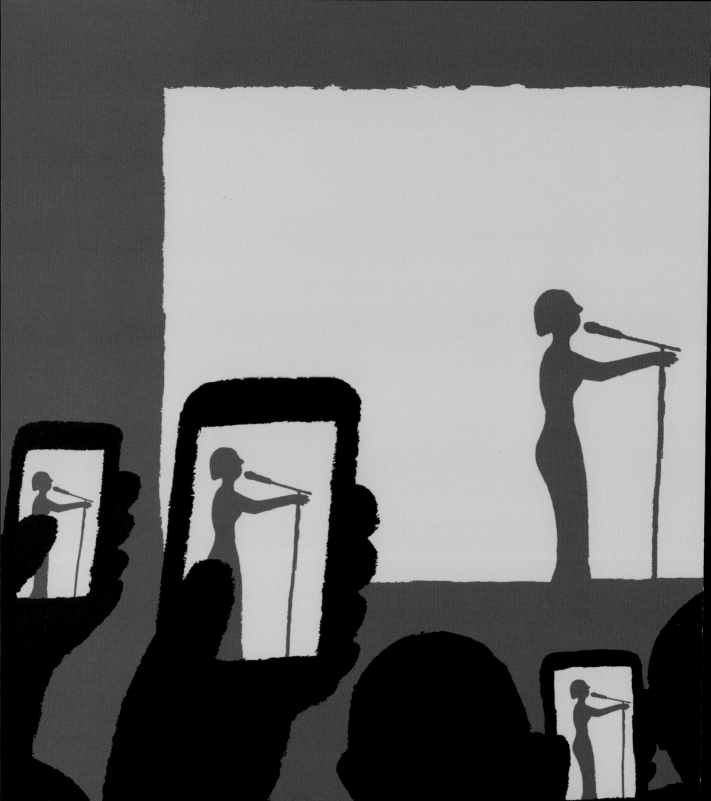

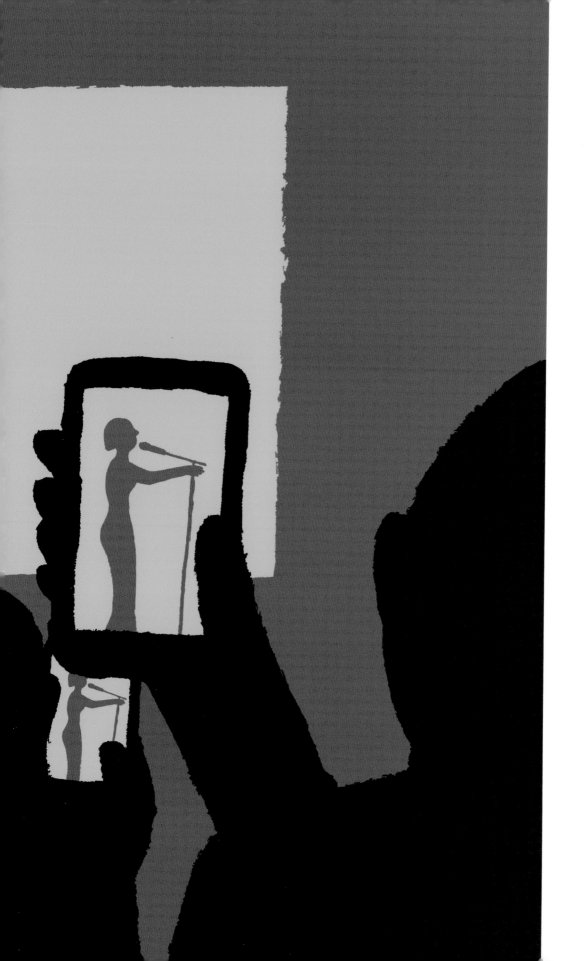

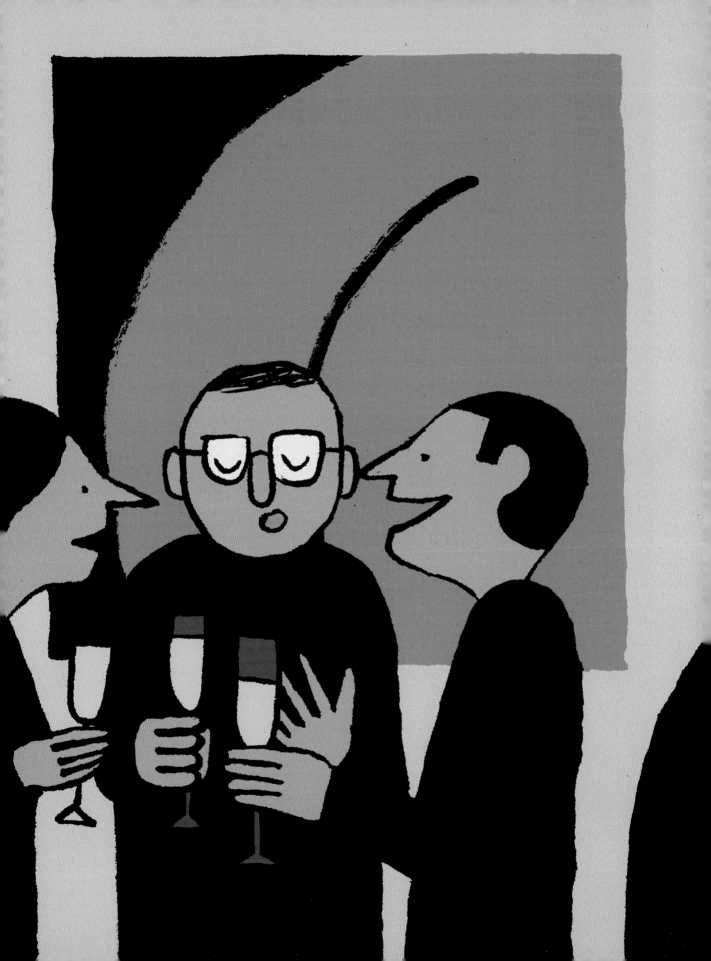

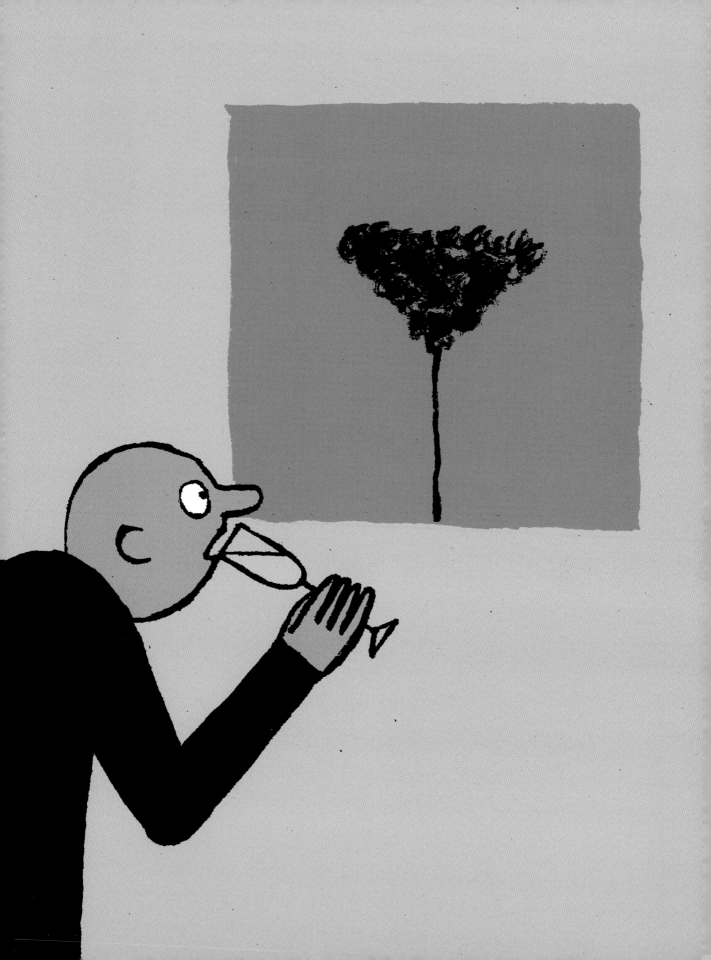

WHERE DID ALL THE FUN PEOPLE GO?

재미있는
사람들은 다
어디 갔지?

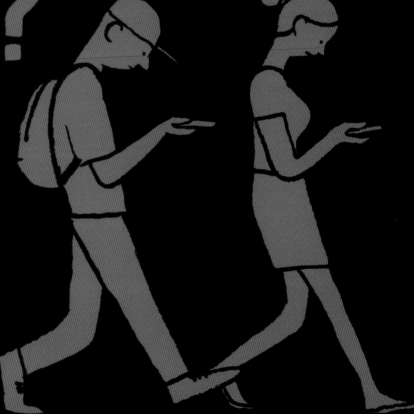

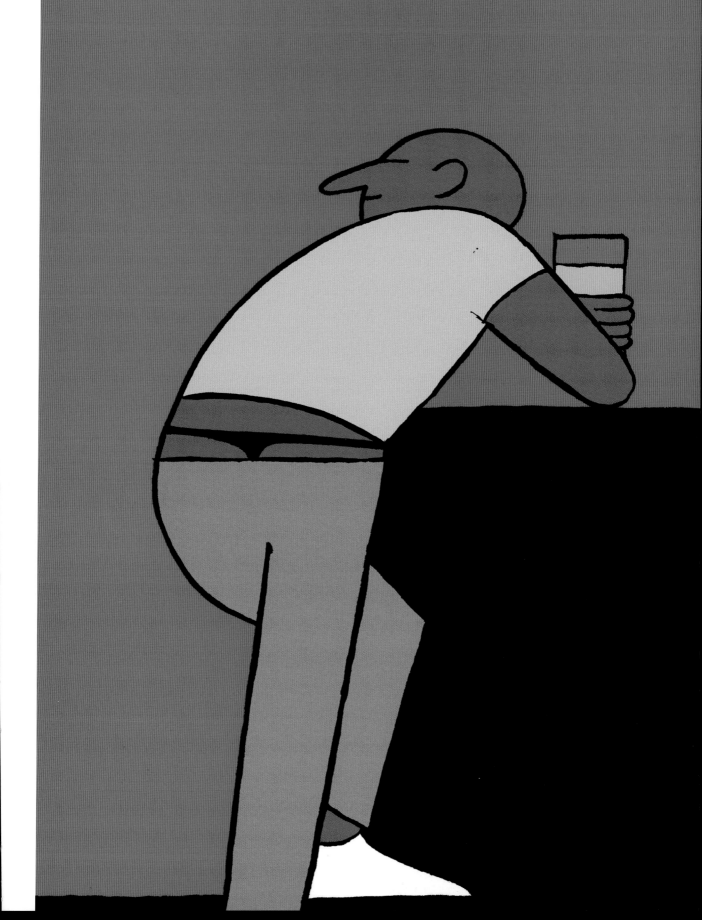

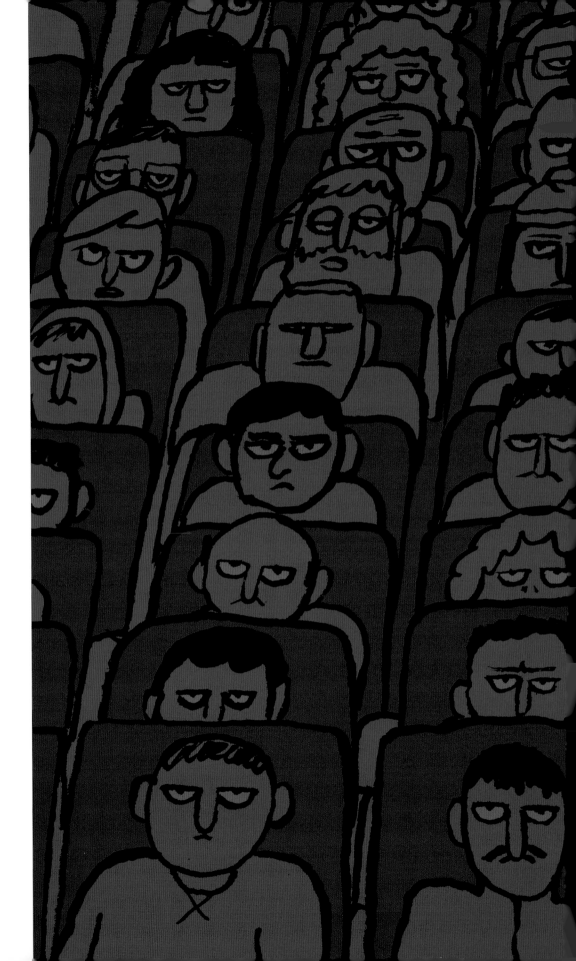

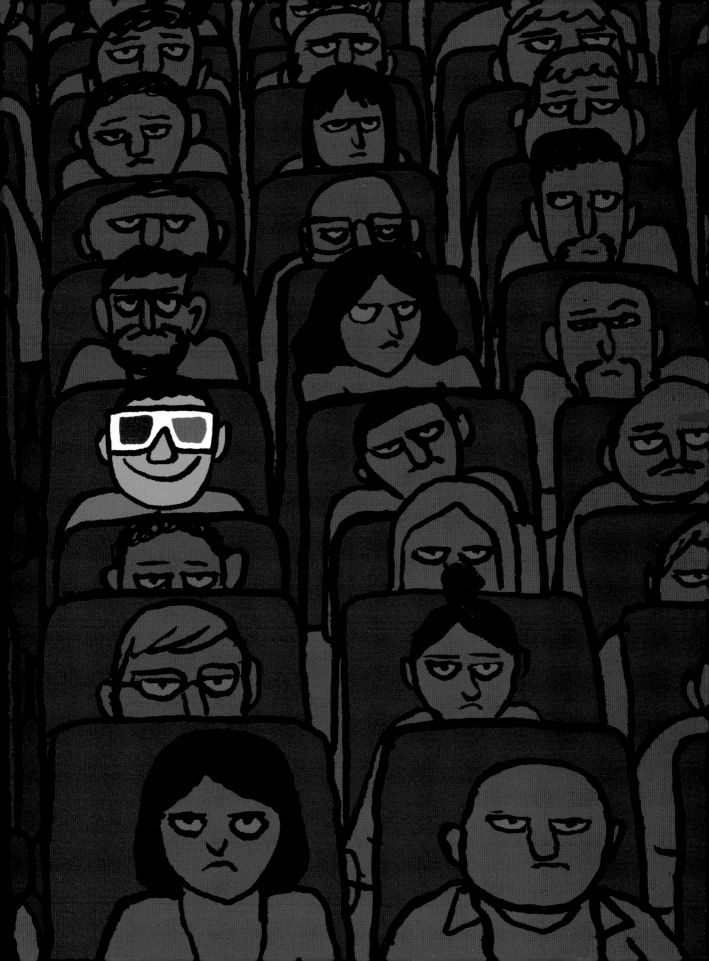

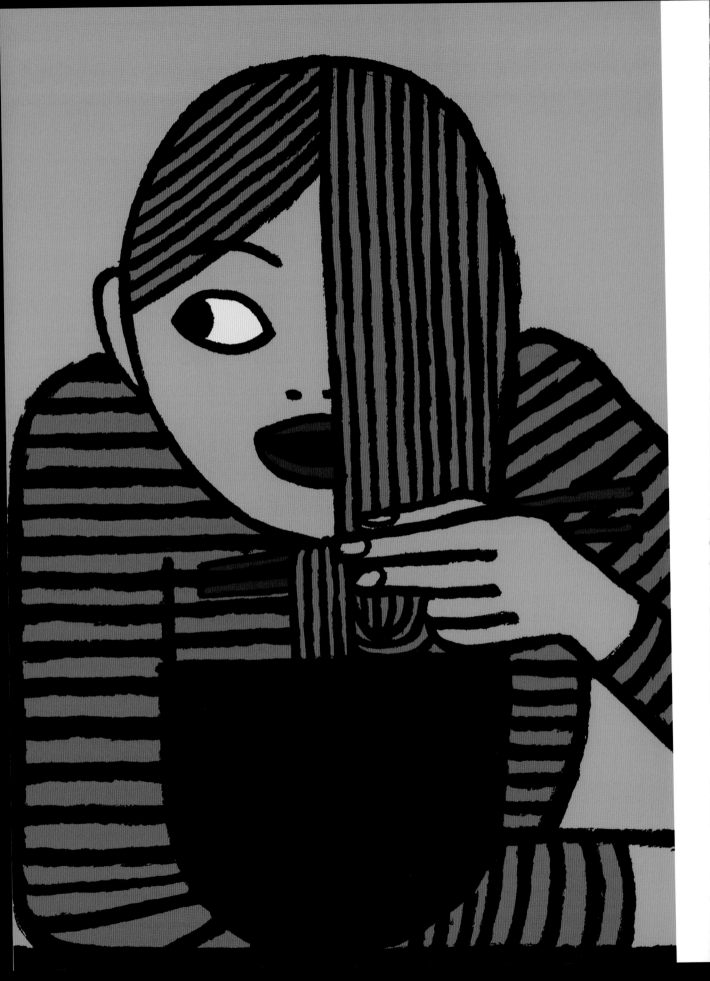

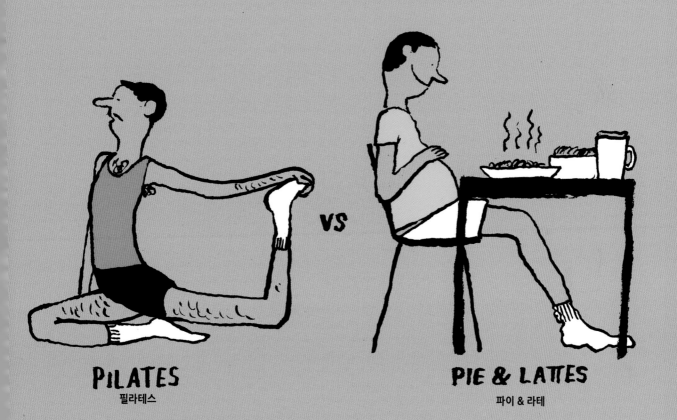

PILATES

필라테스

VS

PIE & LATTES

파이 & 라테

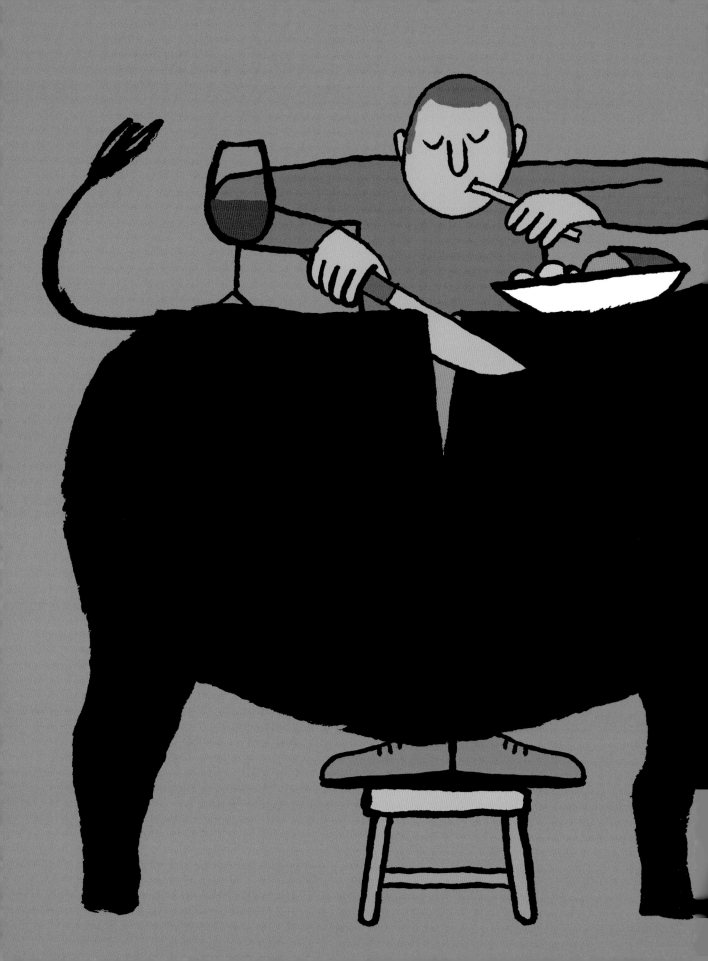

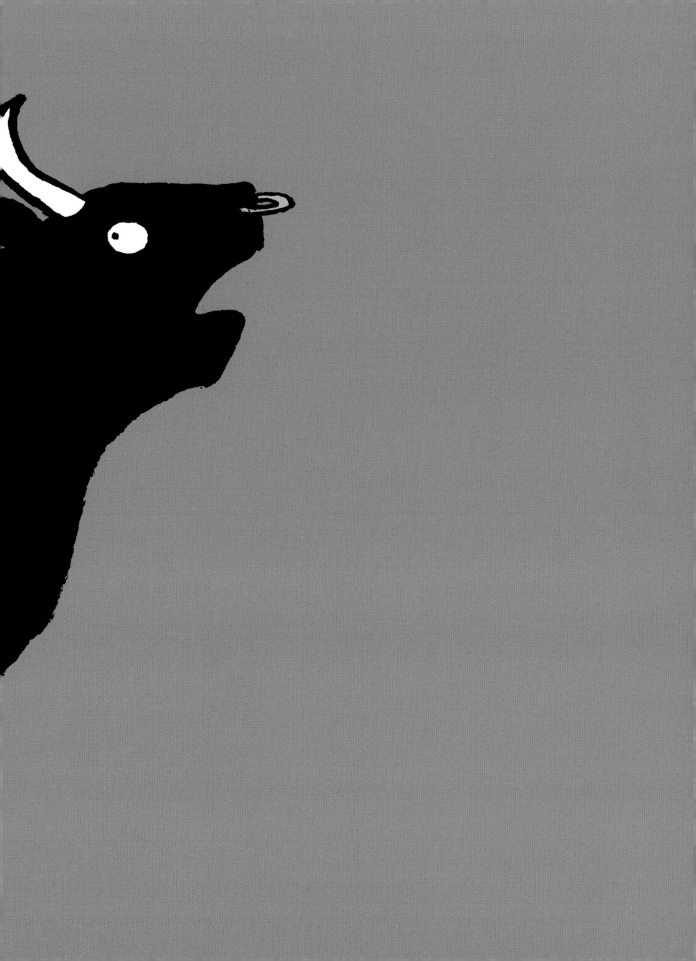

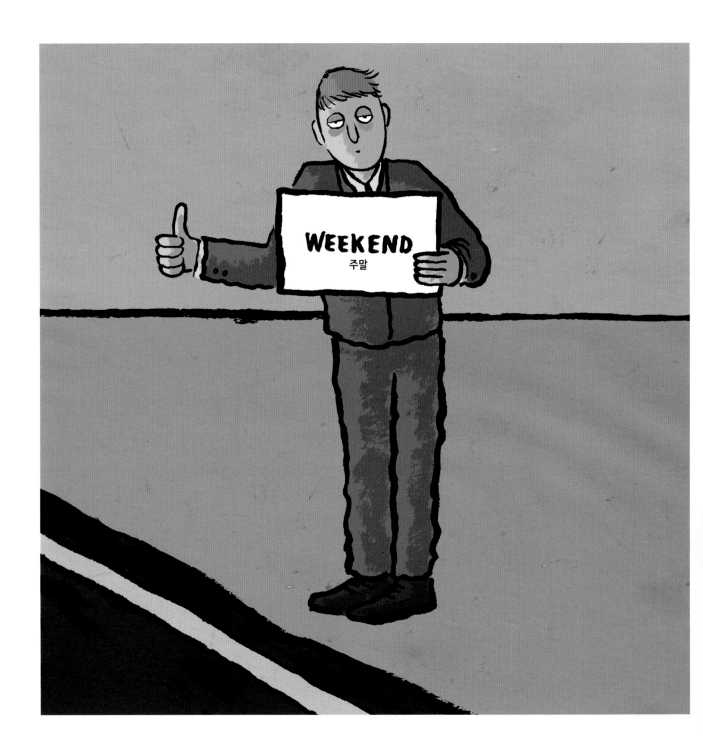

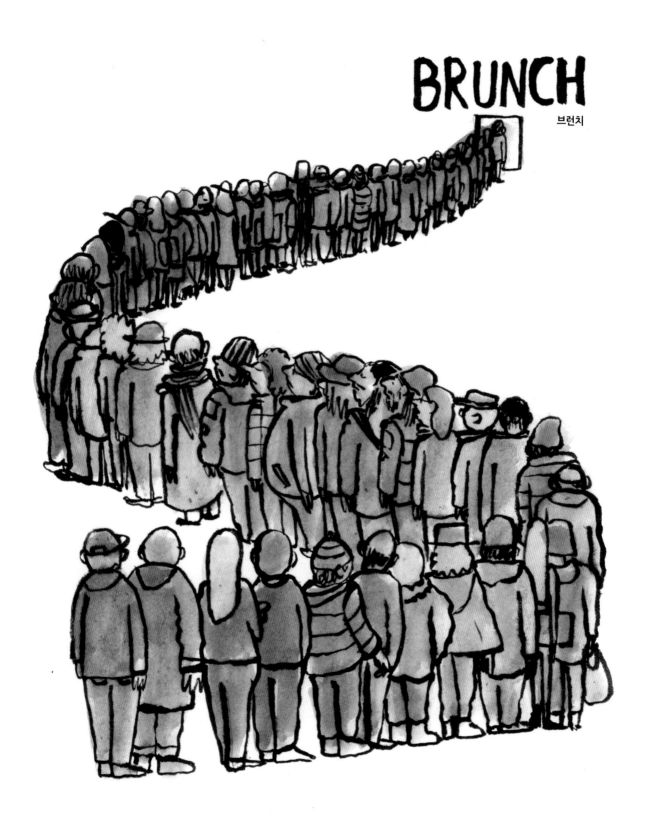

BRUNCH

브런치

- HOT DOG
- BURGER
- MILKSHAKE
- PANCAKES
- BURRITO
- CHICKEN WINGS
- WRAPS

- 핫도그
- 버거
- 밀크셰이크
- 팬케이크
- 부리토
- 치킨윙
- 랩 샌드위치

- Cassoulet
- Huitres
- Magret de cana
- Blanquette de Veau
- Pot-au-feu
- Boeuf bourguignon
- Paupiettes de Veau
- Coq au vin
- Bouillabaisse

- 카술레 (고기와 콩을 넣어 뭉근히 끓인 요리)
- 위트르 (굴)
- 마그레 드 카나르 (오리 가슴살 구이)
- 블랑켓 드 보 (화이트소스 송아지 스튜)
- 포토푀 (고기와 채소를 사용한 스튜 요리)
- 뵈프 부르귀뇽 (레드와인에 소고기를 넣고 푹 끓인 스튜)
- 포피에트 드 보 (속에 채소를 넣고 송아지 고기를 둥글게 말아서 만든 요리)
- 코코뱅 (레드와인에 닭고기를 넣고 푹 끓인 스튜)
- 부야베스 (지중해식 생선 스튜)

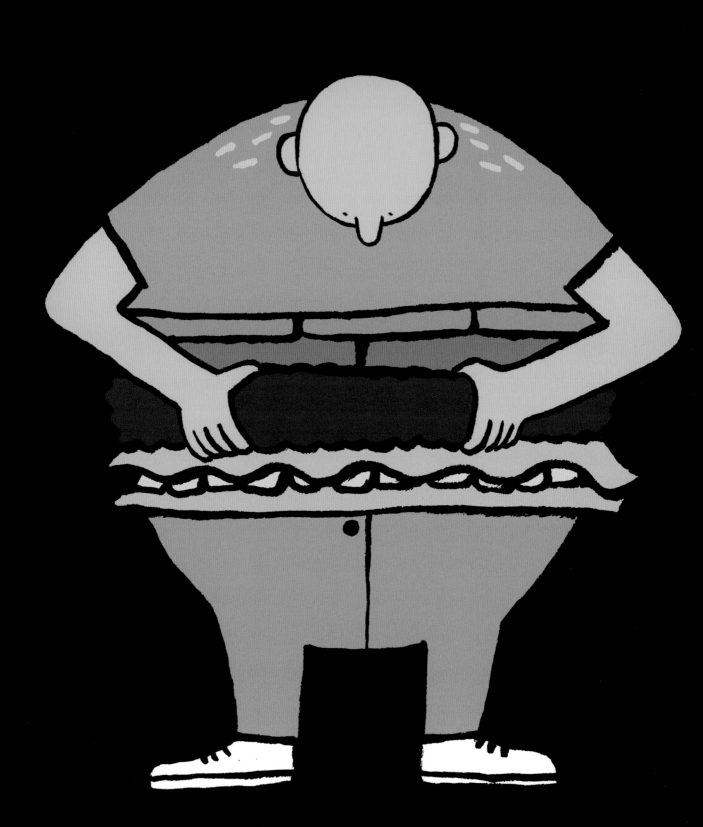

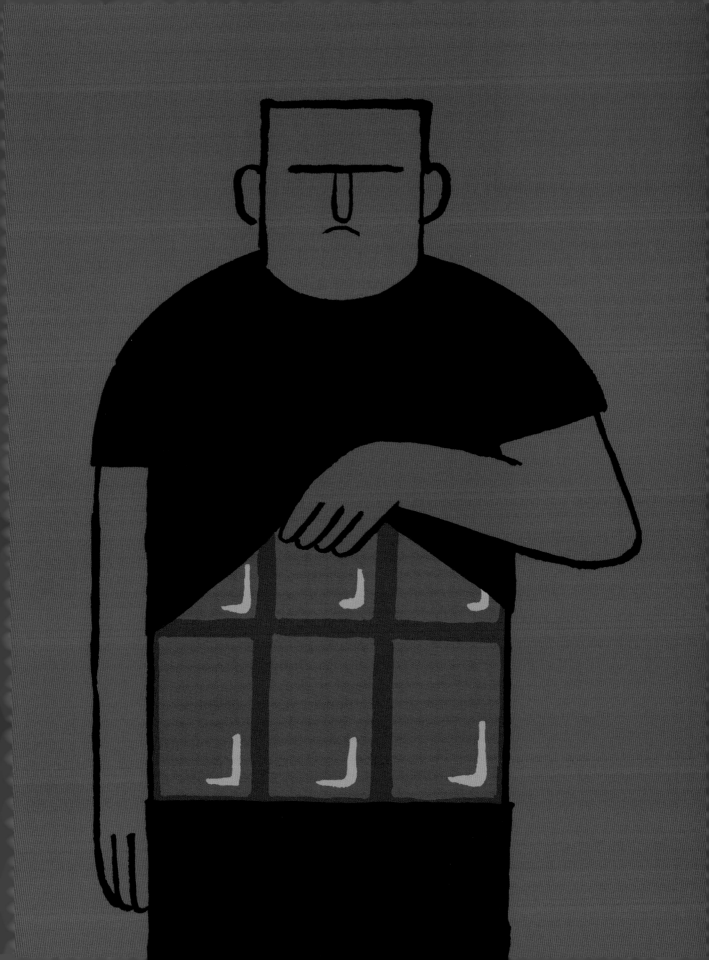

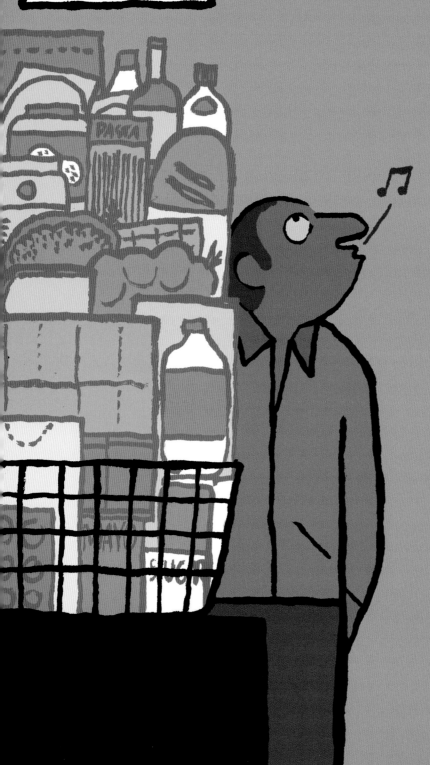

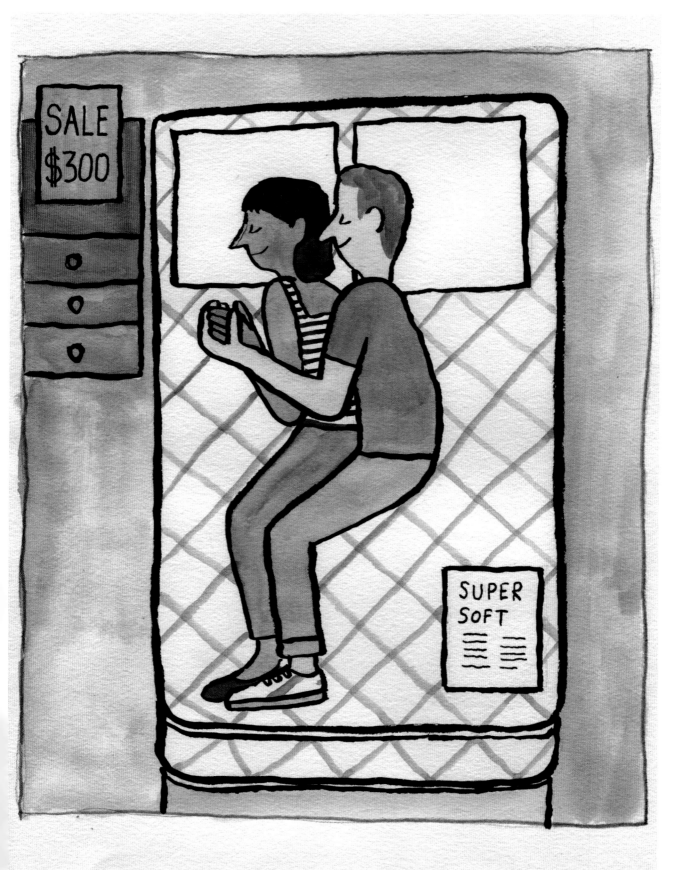

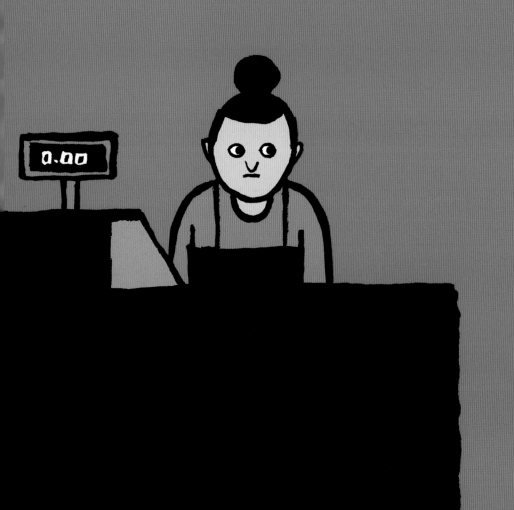

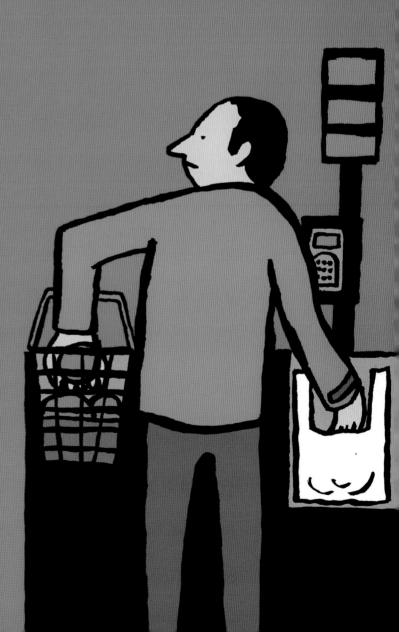

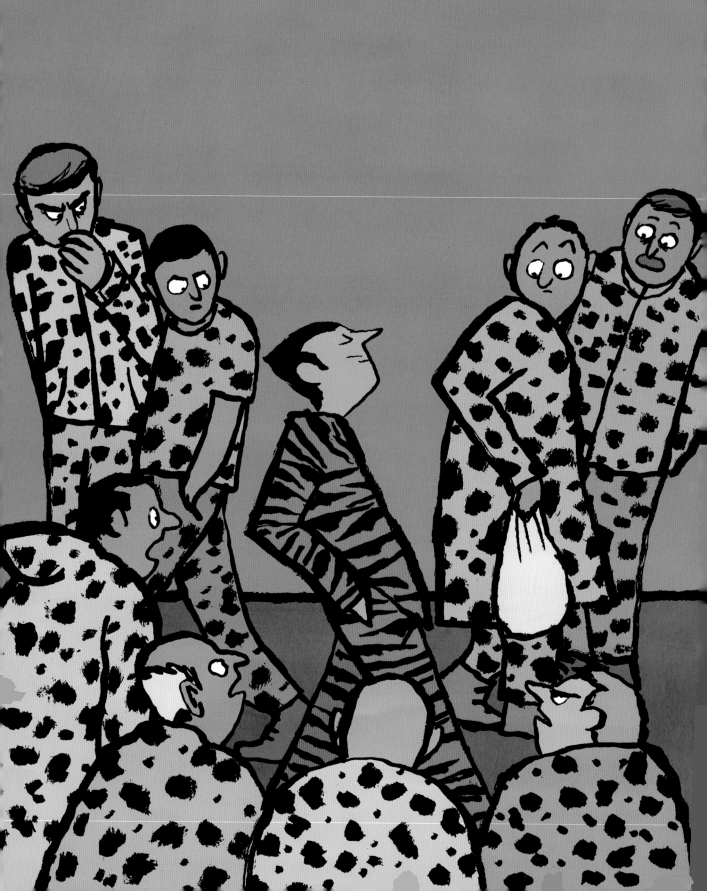

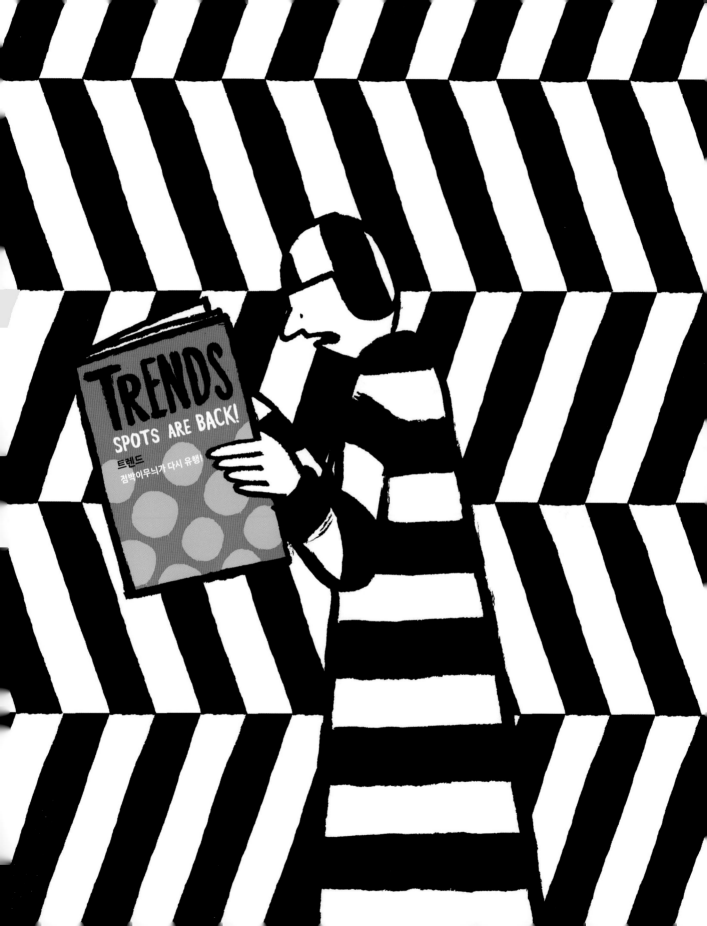

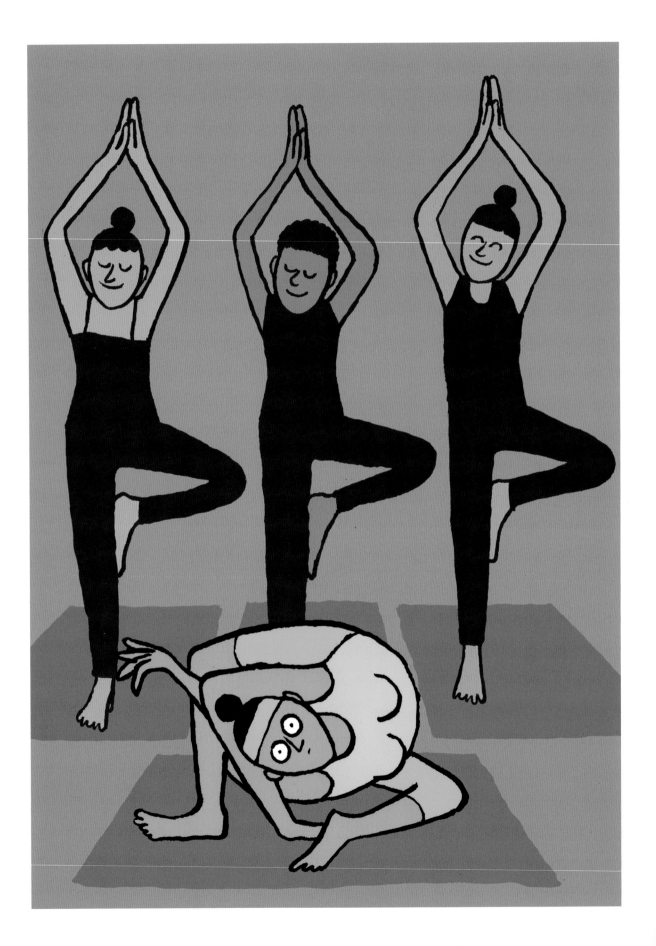

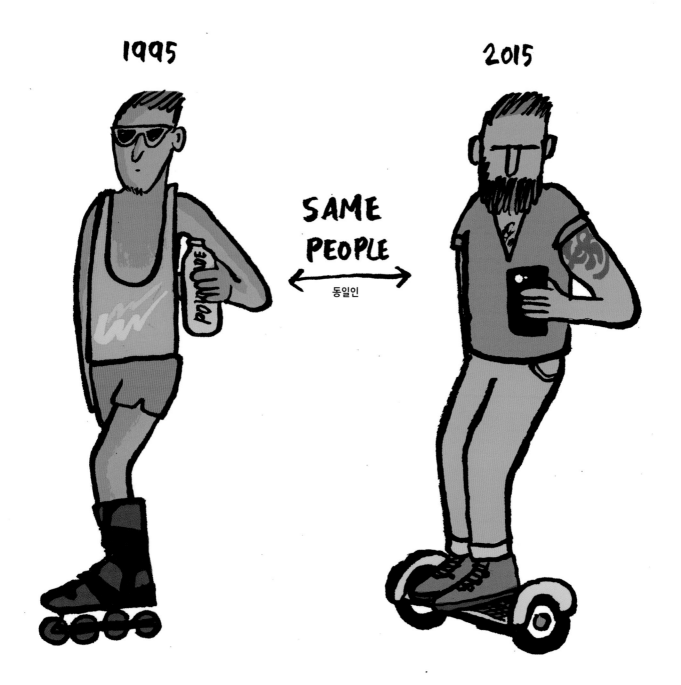

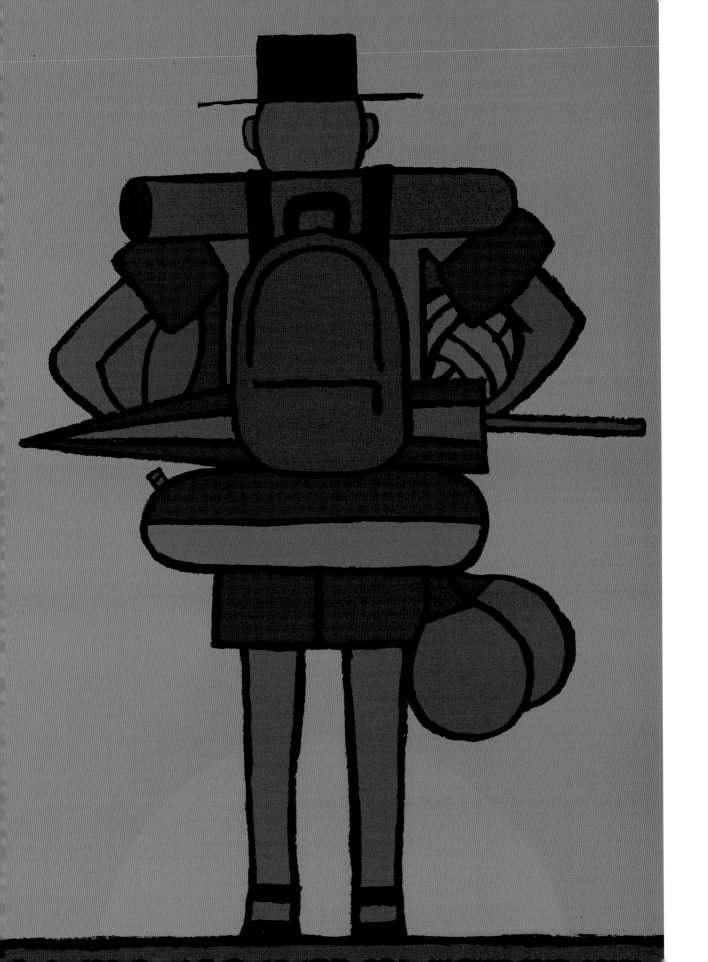

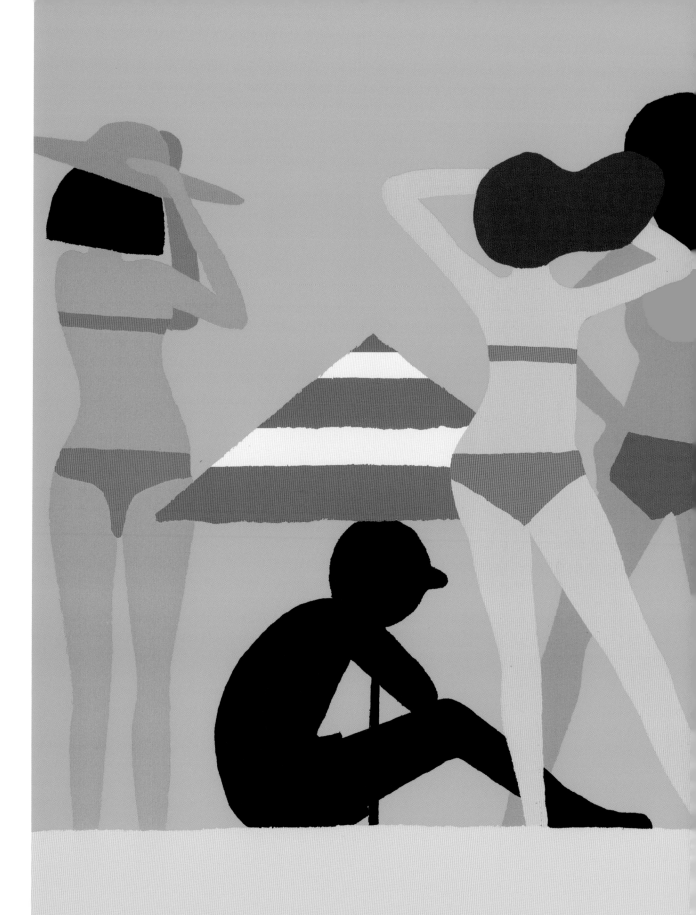

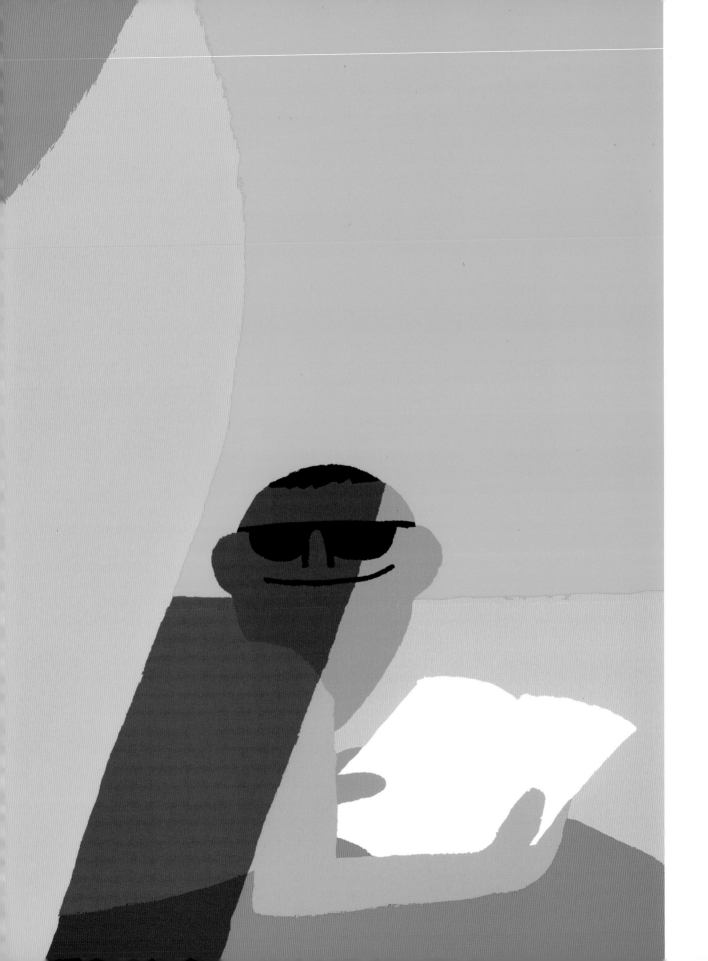

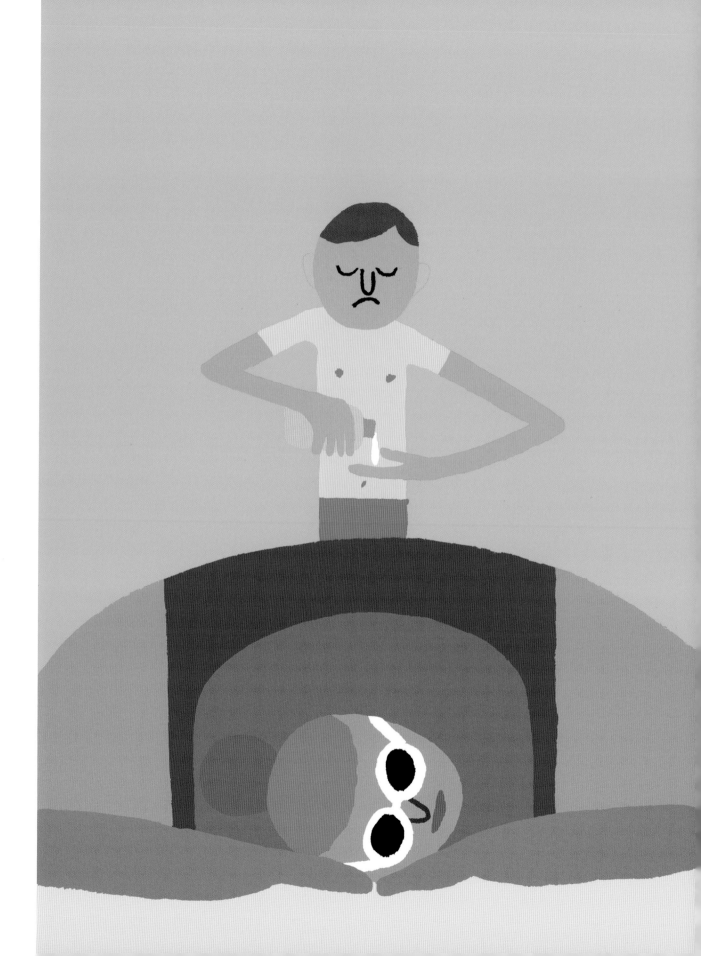

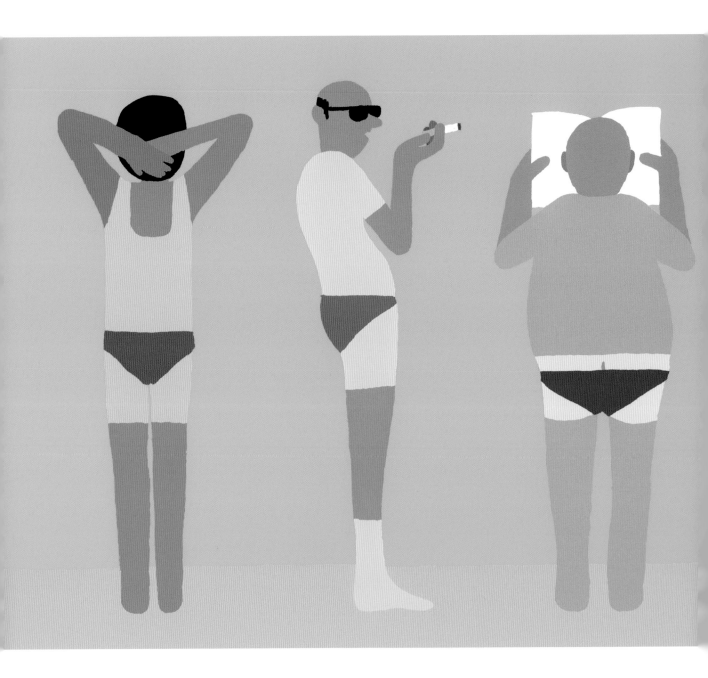

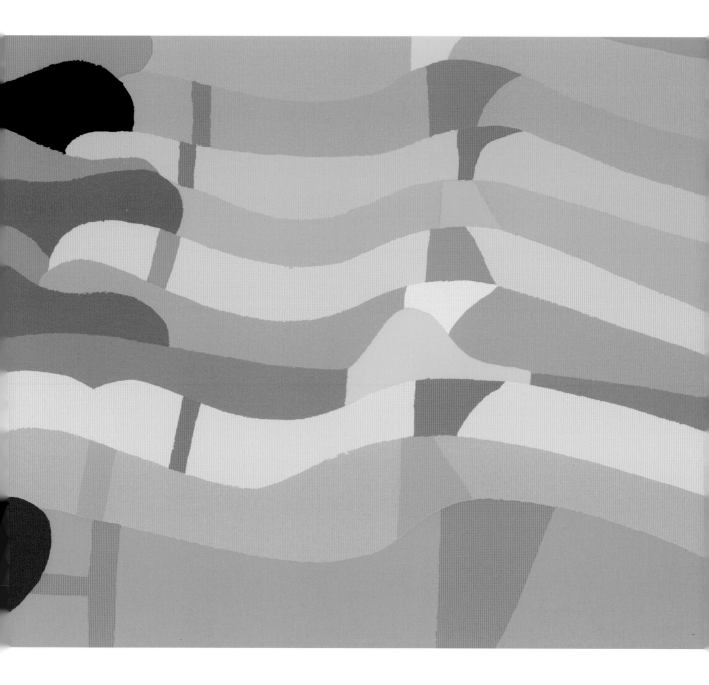

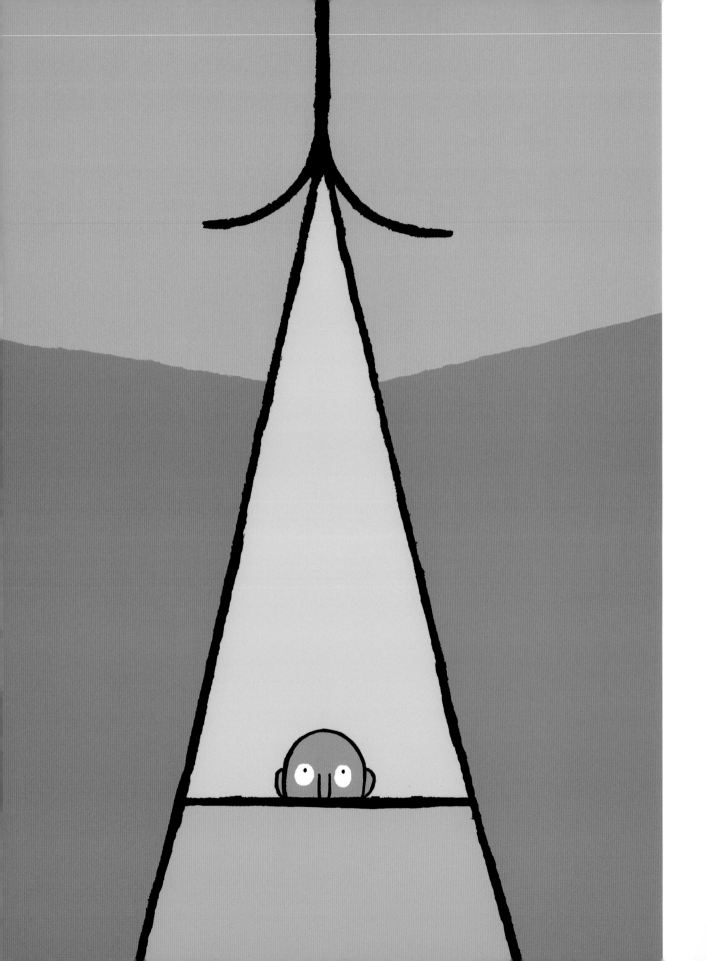

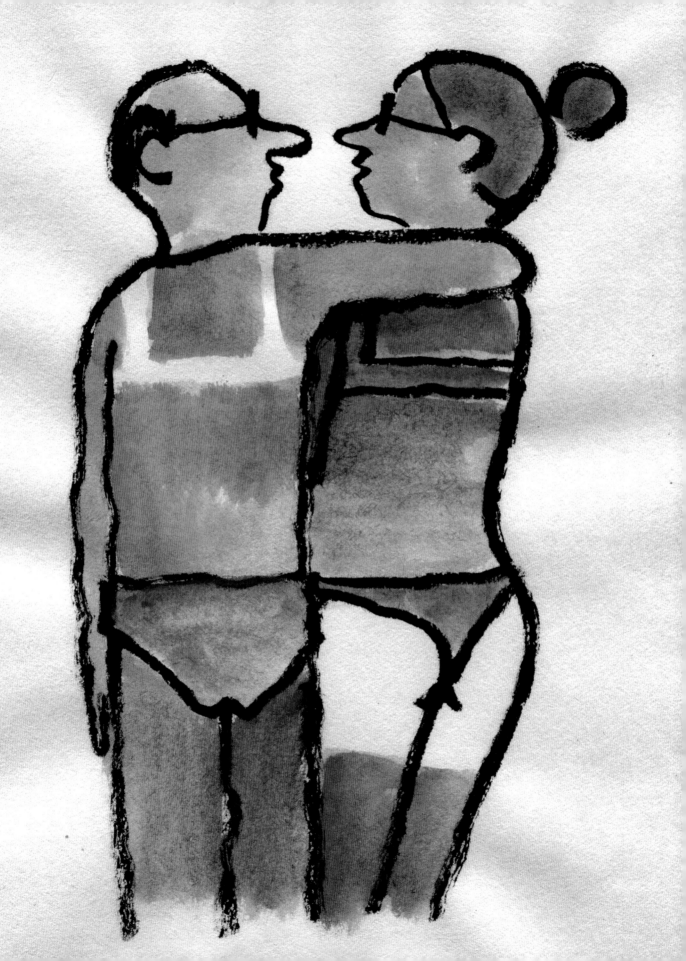

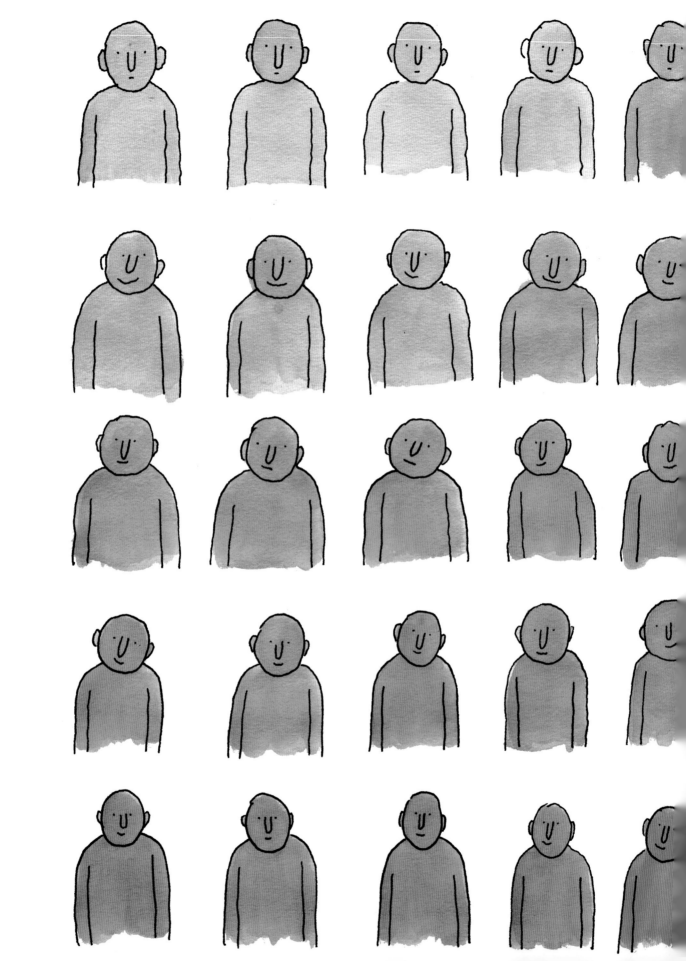

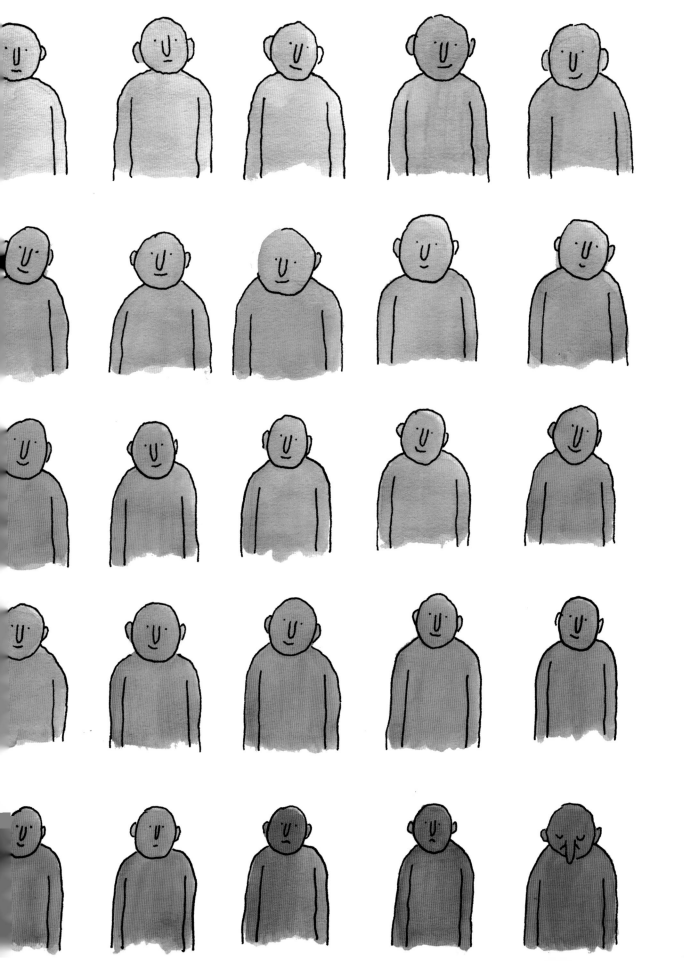

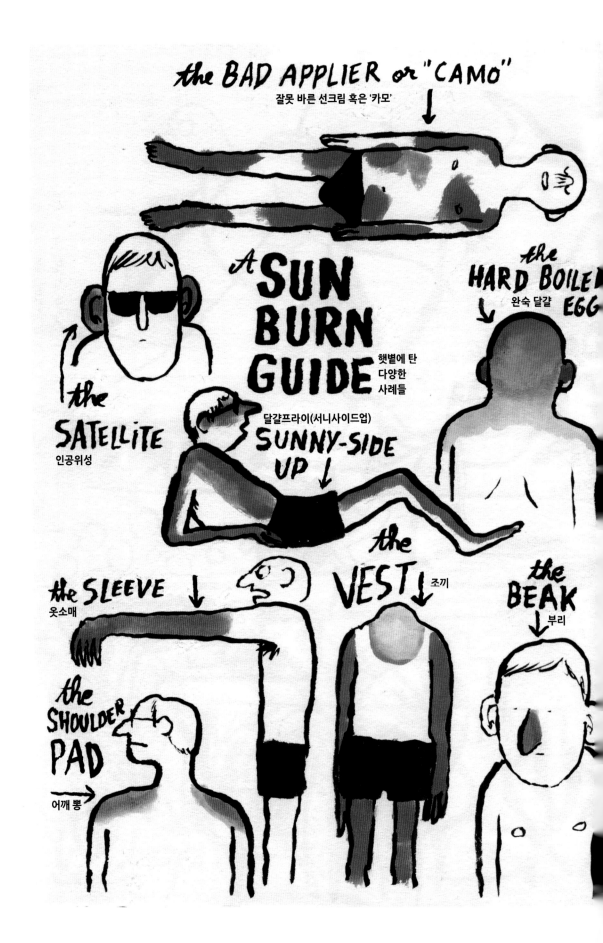

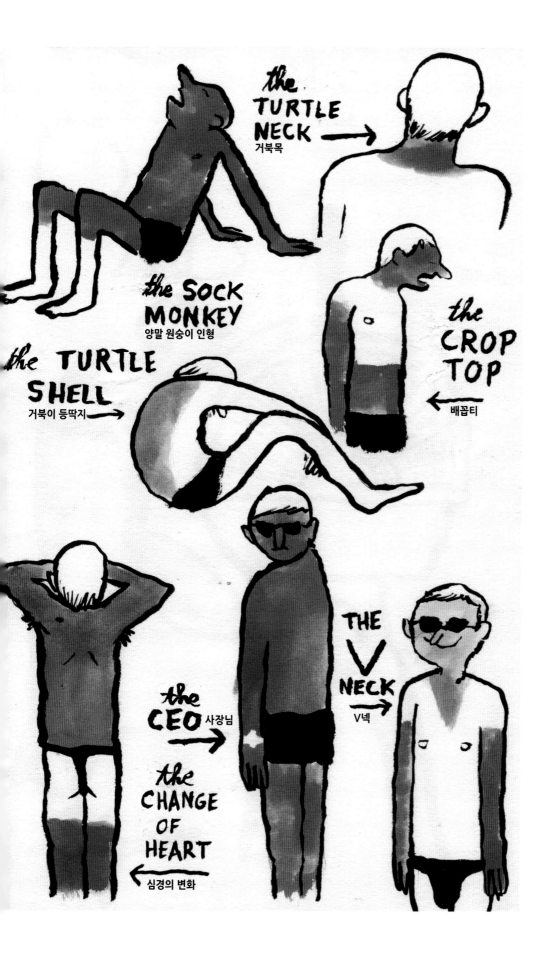

the TURTLE NECK
거북목

the SOCK MONKEY
양말 원숭이 인형

the CROP TOP
배꼽티

the TURTLE SHELL
거북이 등딱지

the CEO 사장님

the CHANGE OF HEART
심경의 변화

THE V NECK
V넥

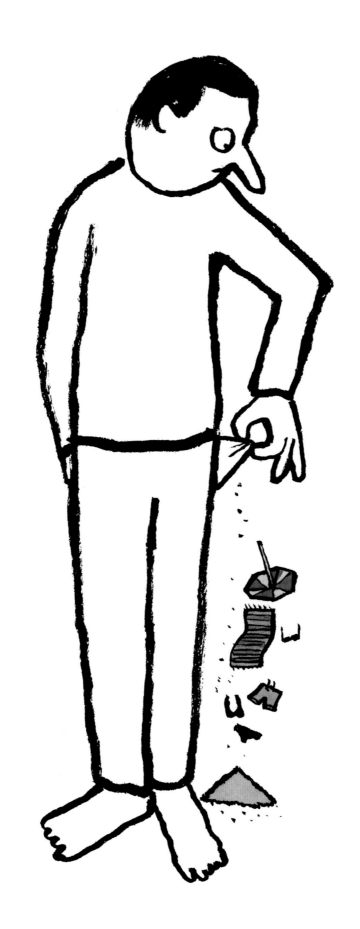

매일 아침 작업실에 도착하면

나는 한 시간 남짓

내 주변의 물건들을 갖고 논다.

나는 이 루틴을 '창의력 체조'라고 부른다.

내 시각언어의 한계를 밀어붙여

주변 환경에 도전하려는 방법이다.

과일에 눈, 코, 입을 더하면

어떤 의미를 띨까?

뭔가를 보여주고자 한다면,

혹은 사물을 완전히 새로 인식하고자 한다면

드로잉을 얼마만큼 해야 할까?

이런 방법으로

나는 늘 내 주위에 있는 것에

놀랄 수 있고 놀이를 통해 형태와

그 의미에 의문을 던지게 된다.

THE ARTIST
IN THE WORLD

세상 속의 예술가

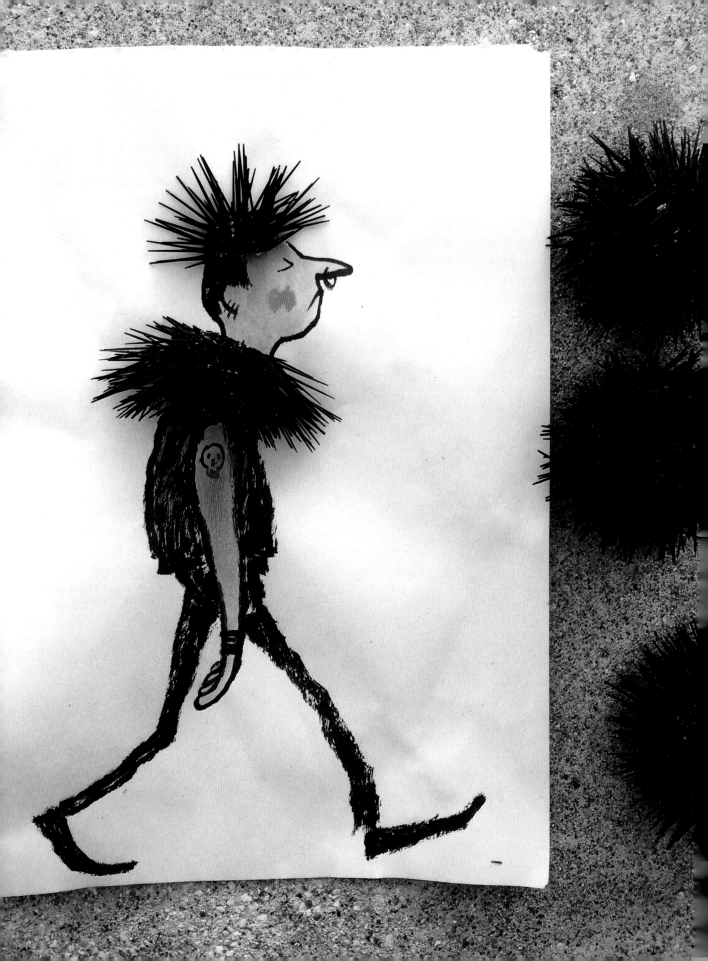

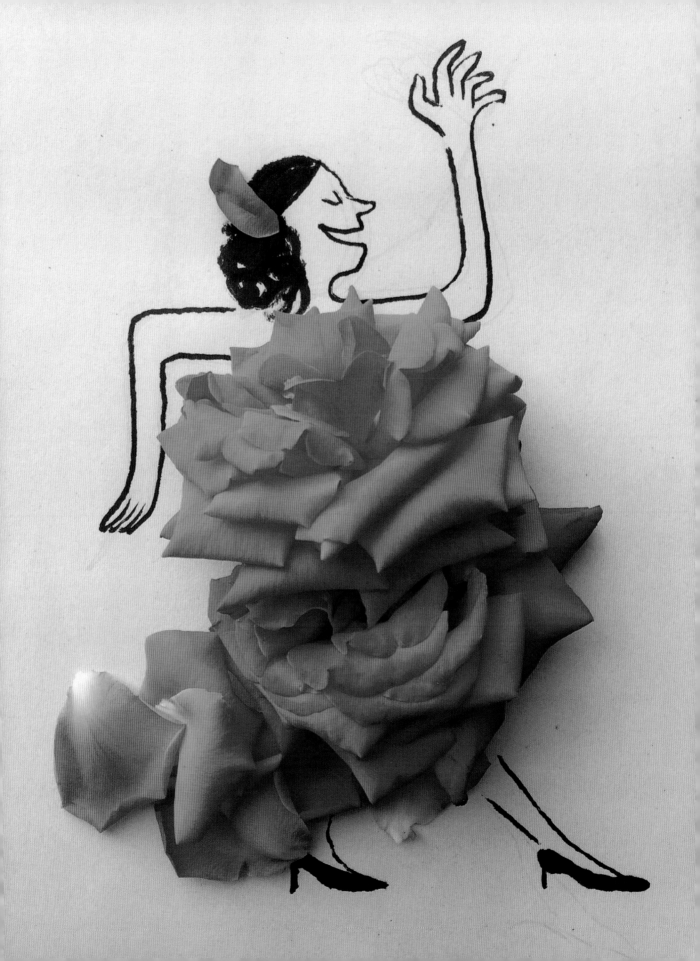

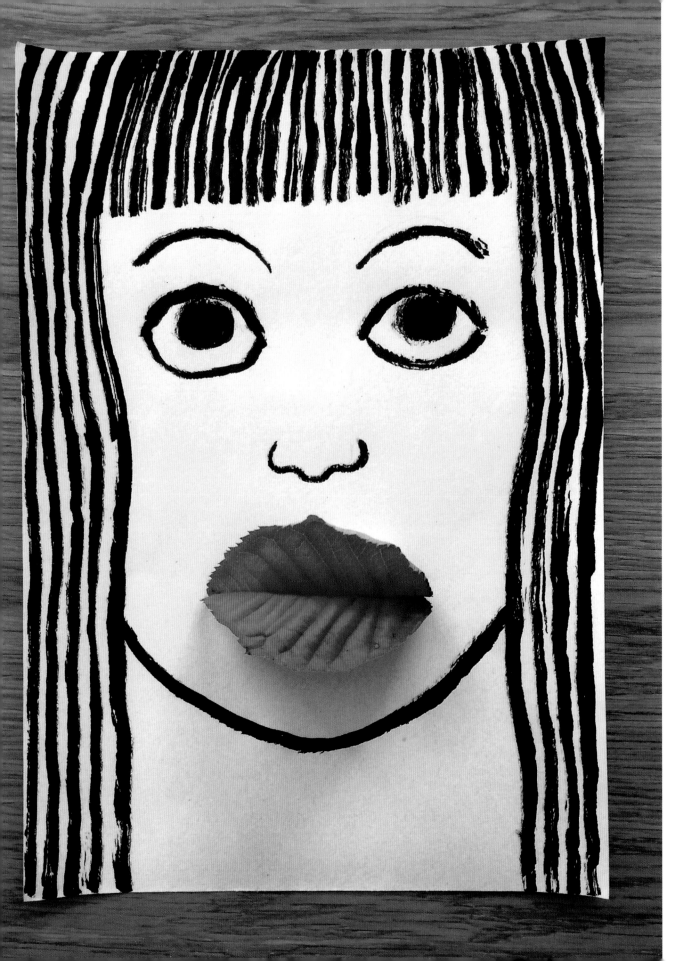

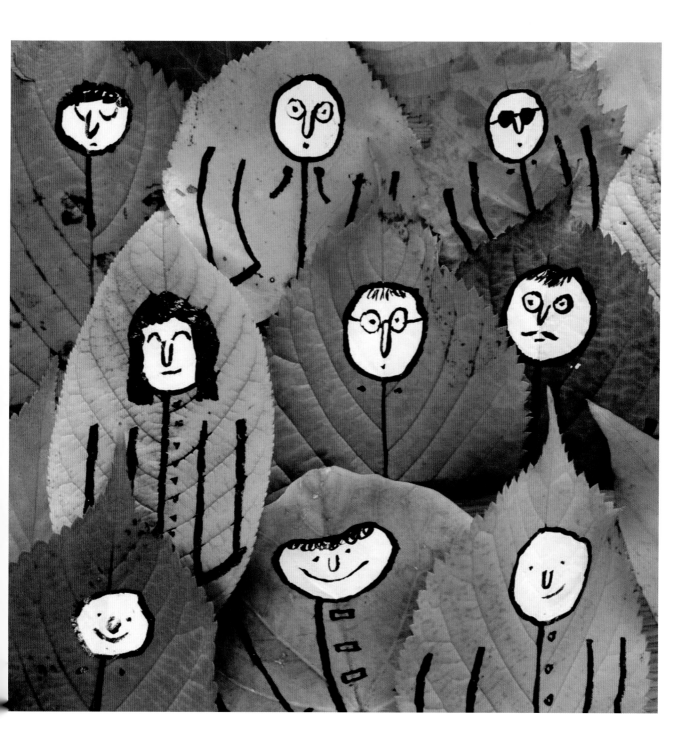

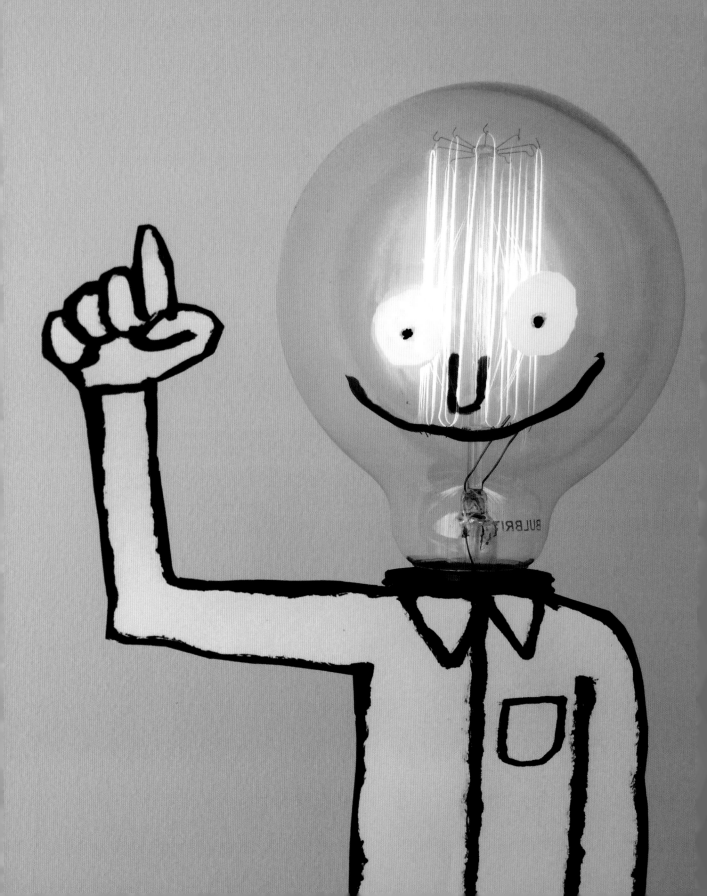

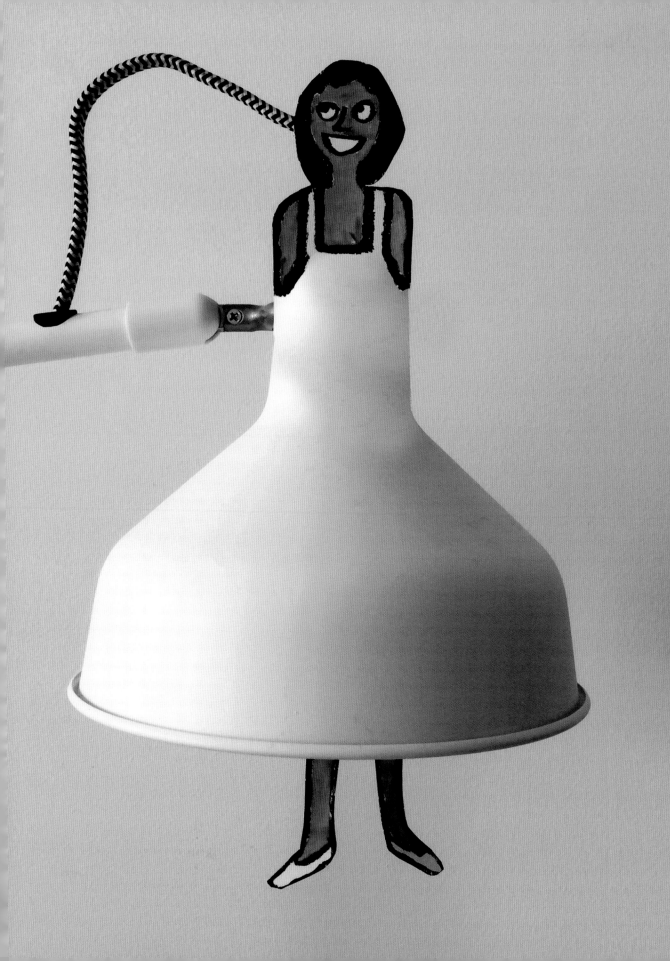

THERE ARE TWO TYPES OF PEOPLE ON MONDAYS

월요일에는 두 부류의 사람을 볼 수 있다.

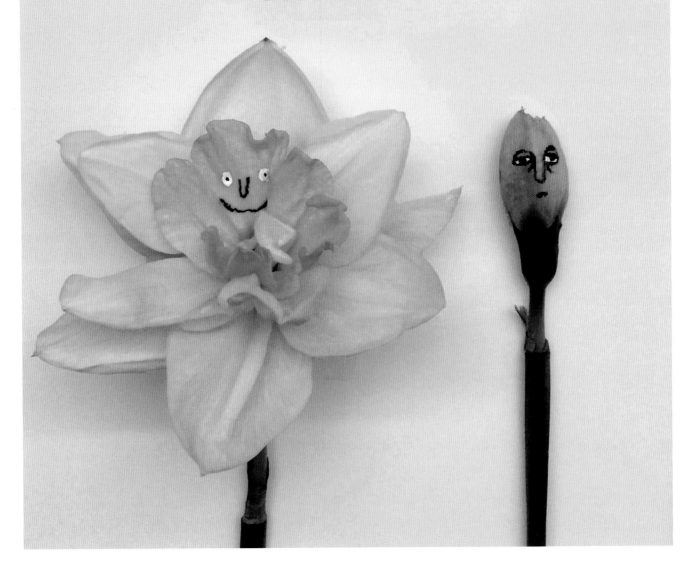

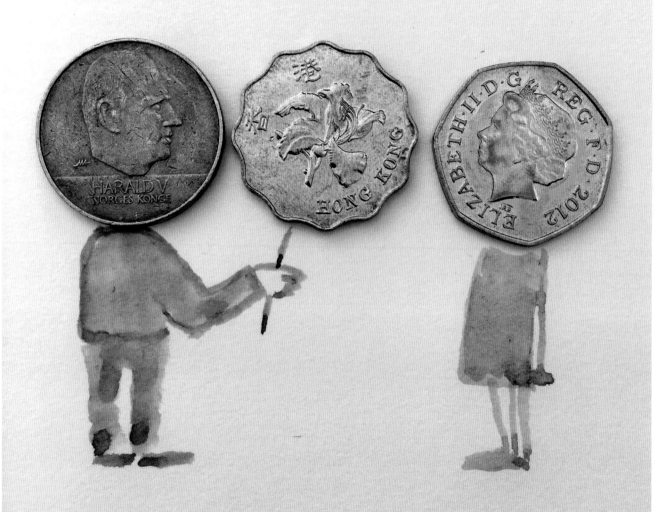

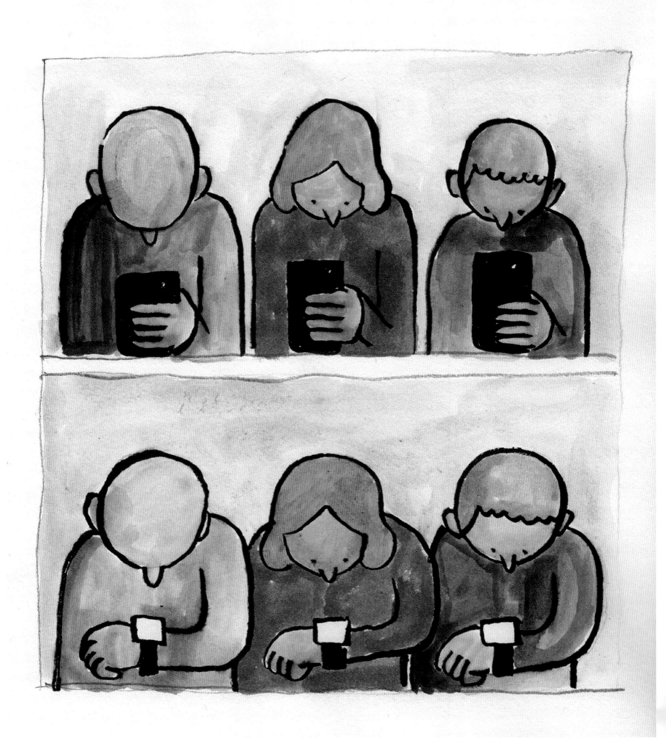

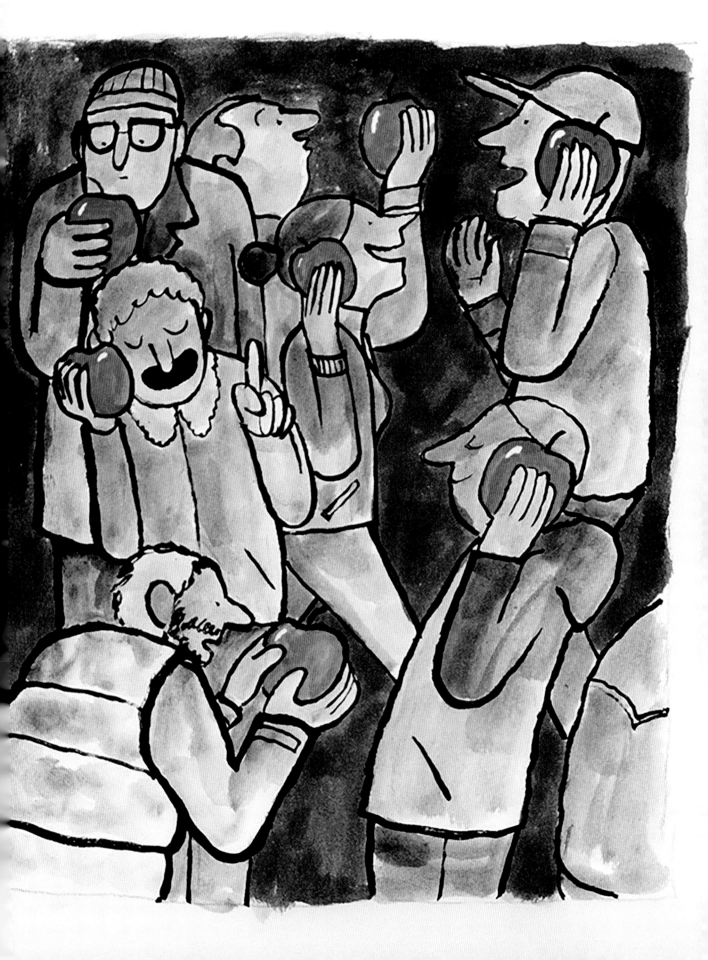

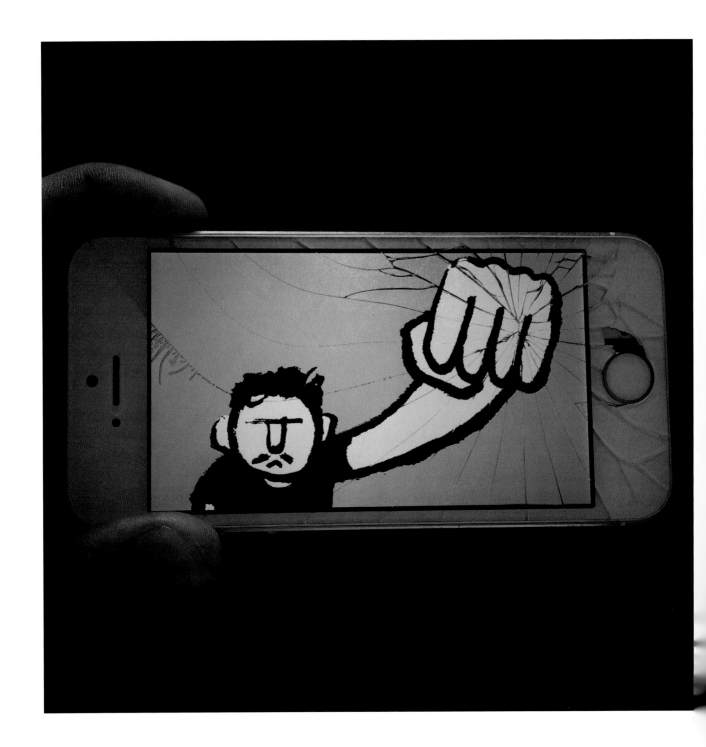

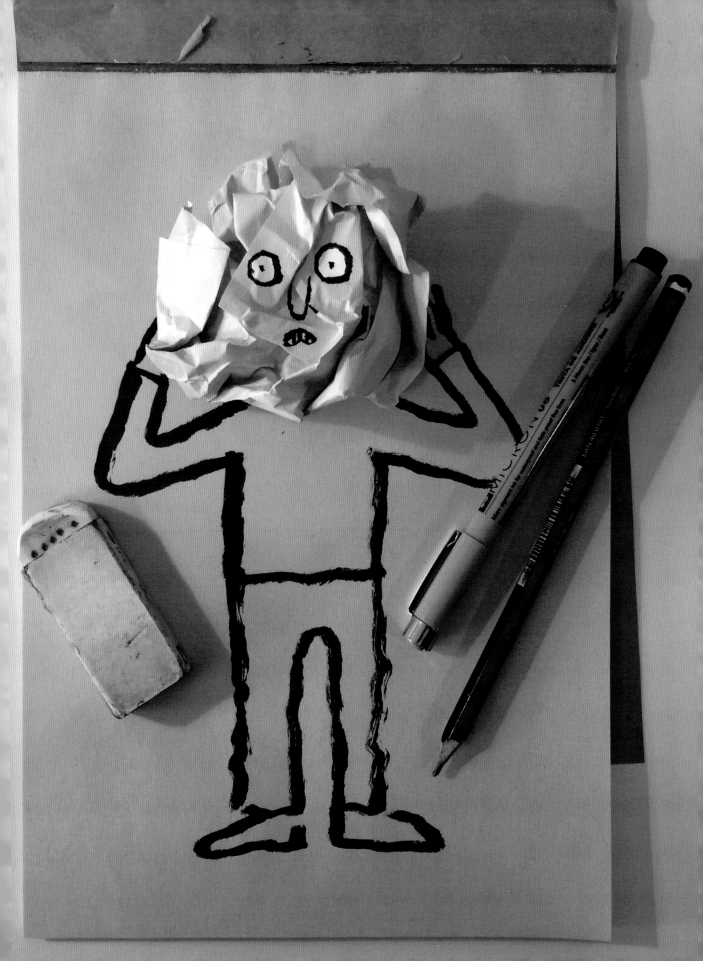

116

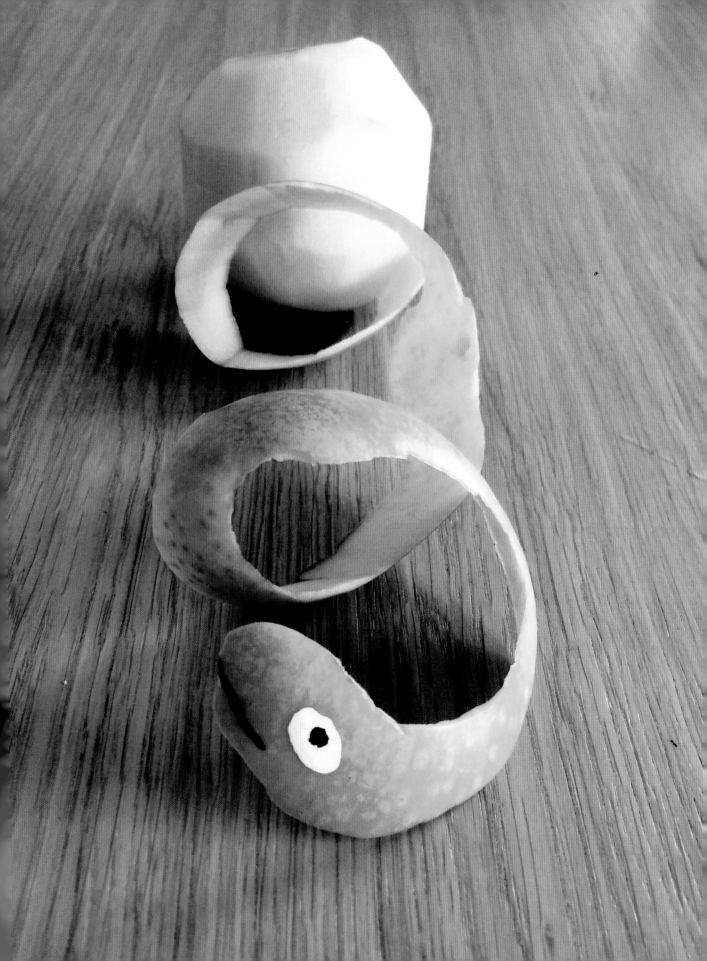

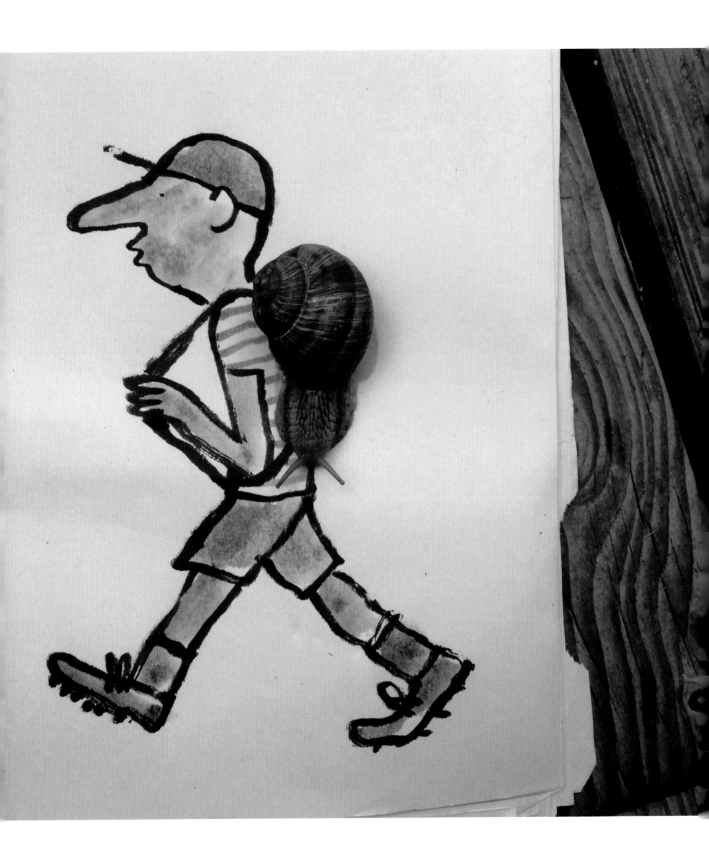

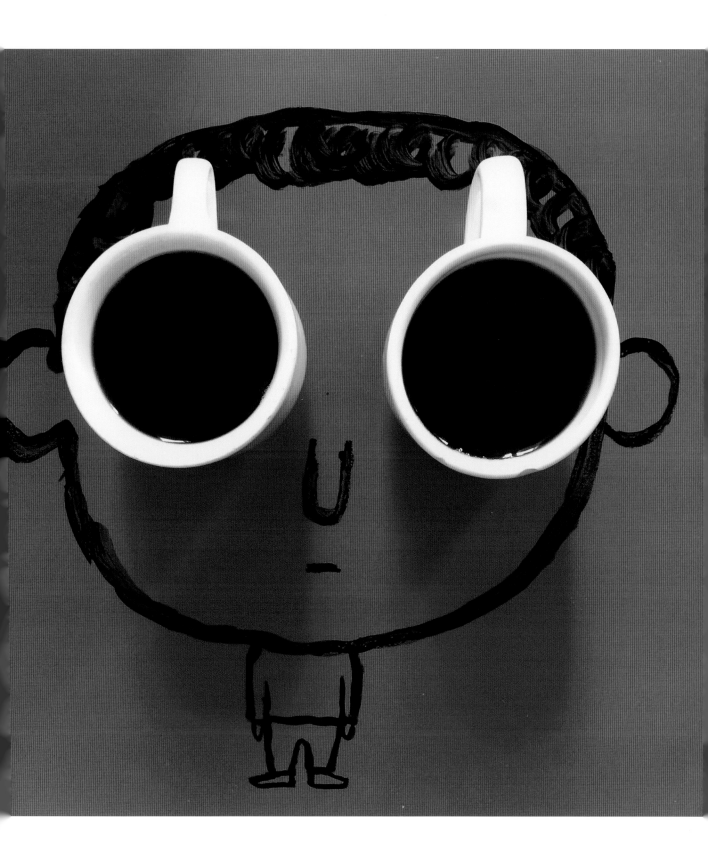

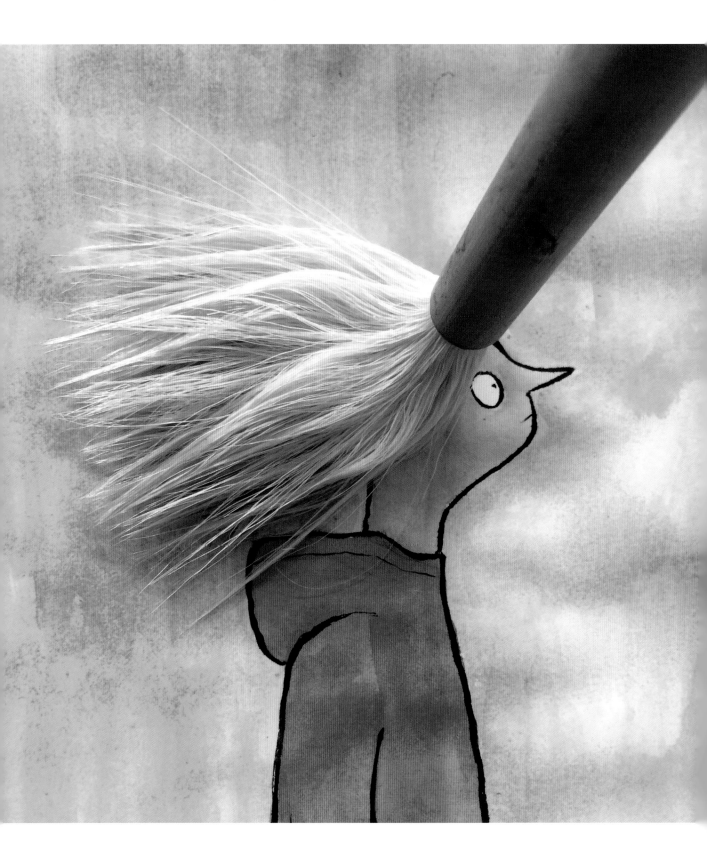

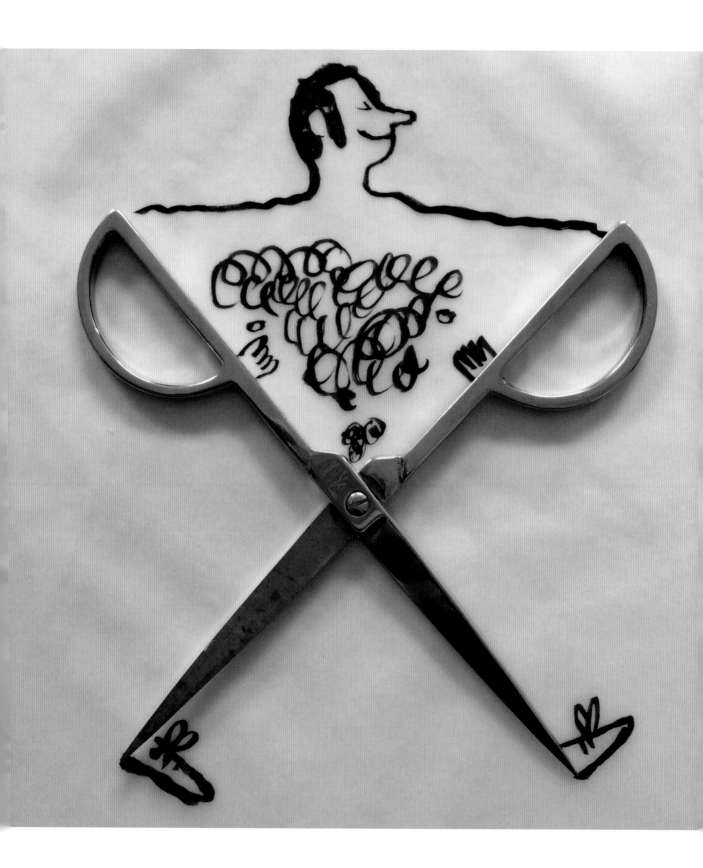

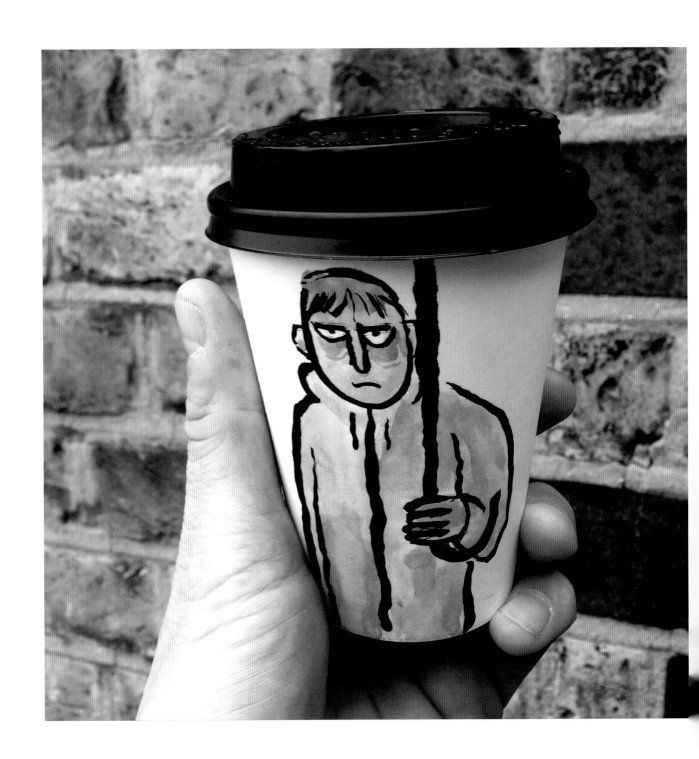

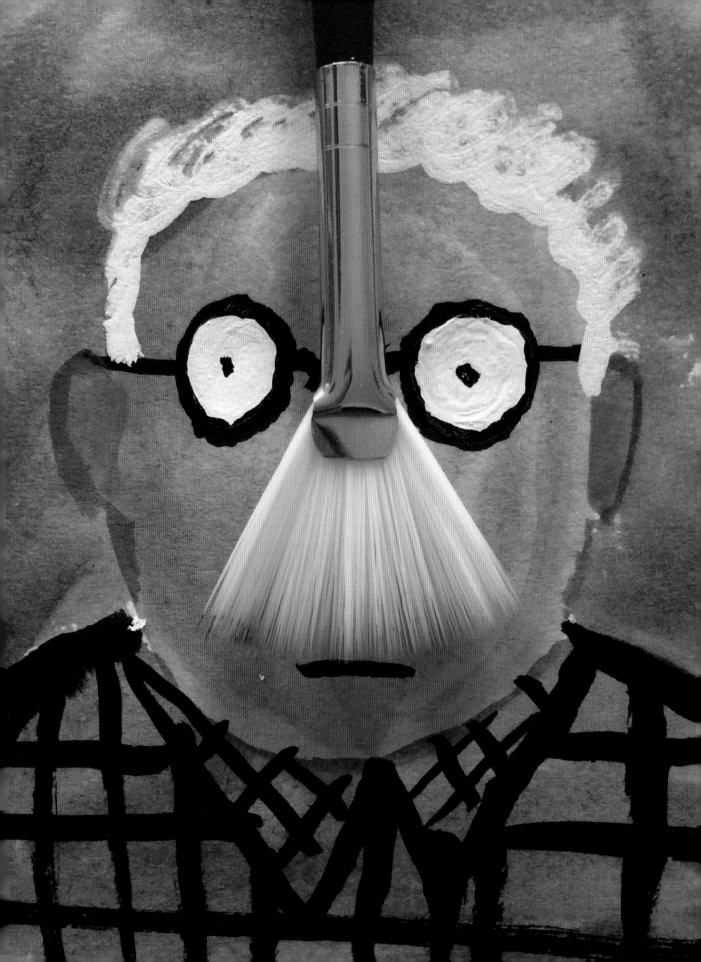

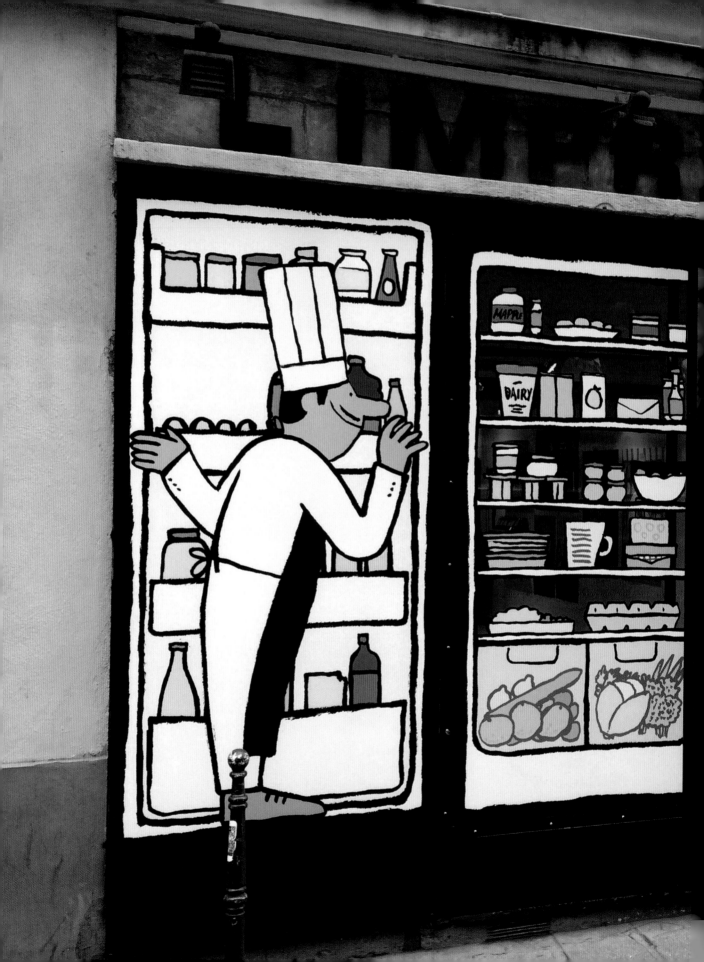

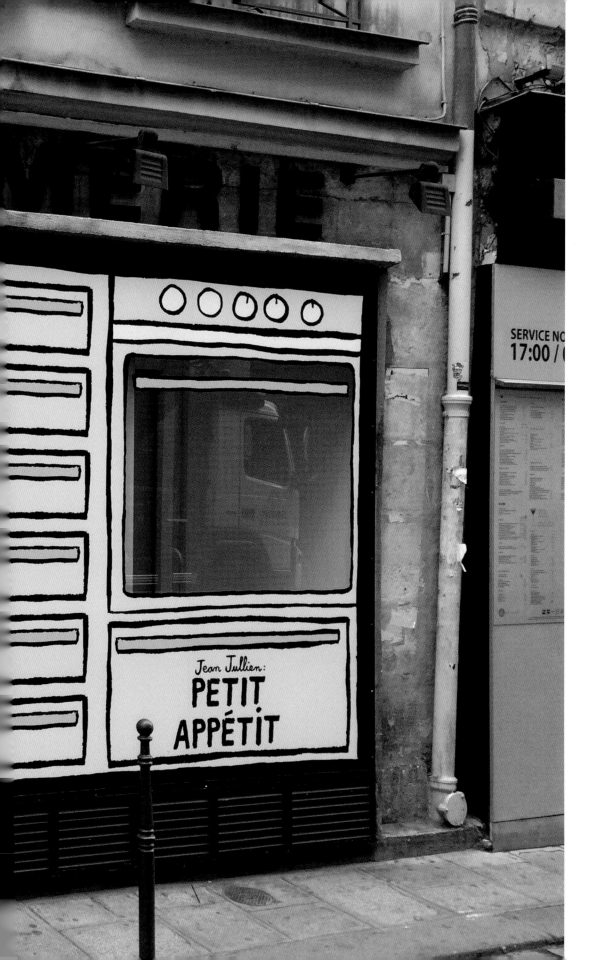

Jean Jullien:
PETIT
APPÉTIT

SERVICE NO
17:00 /

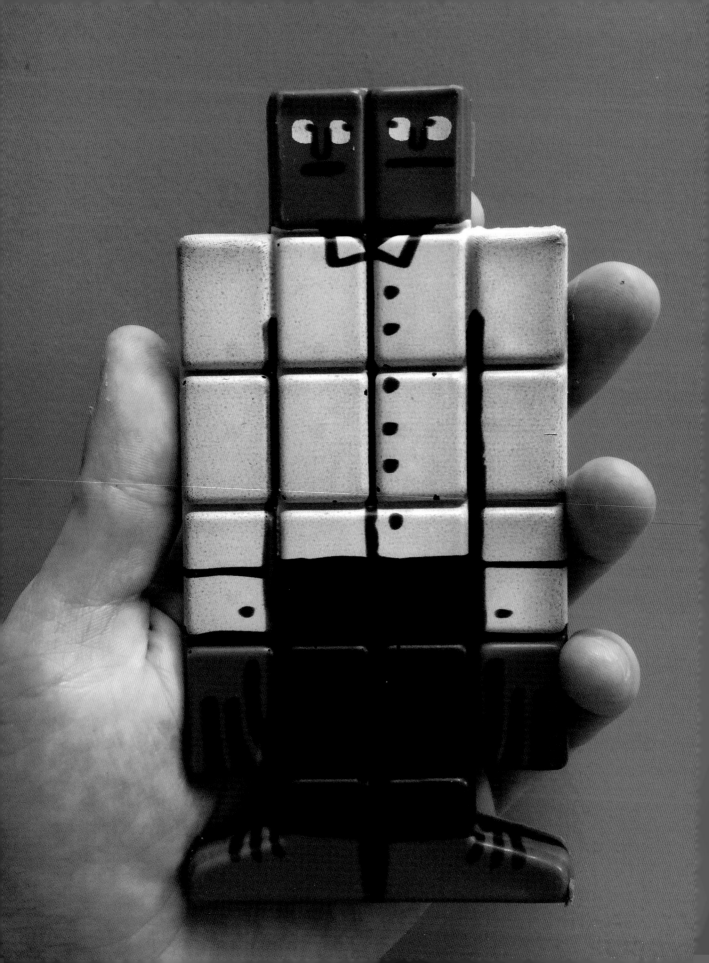

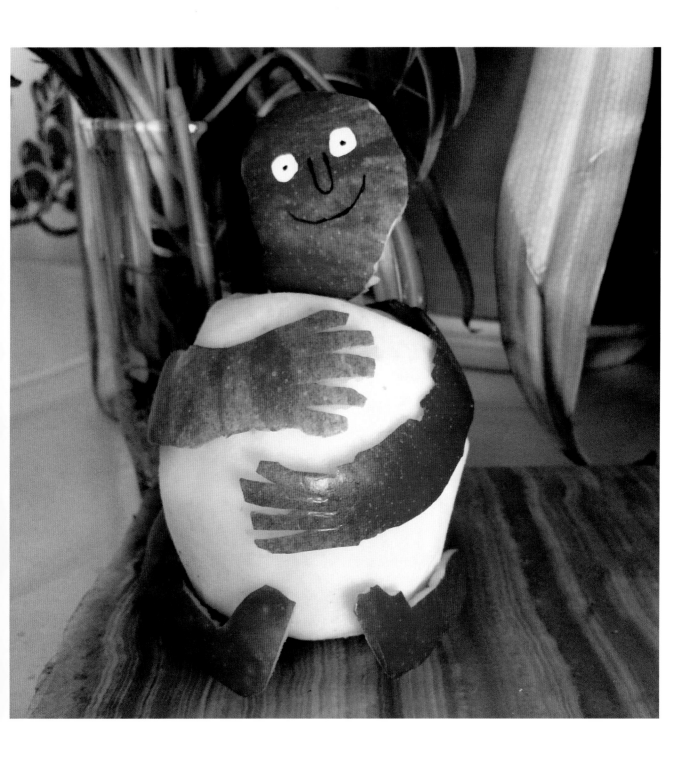

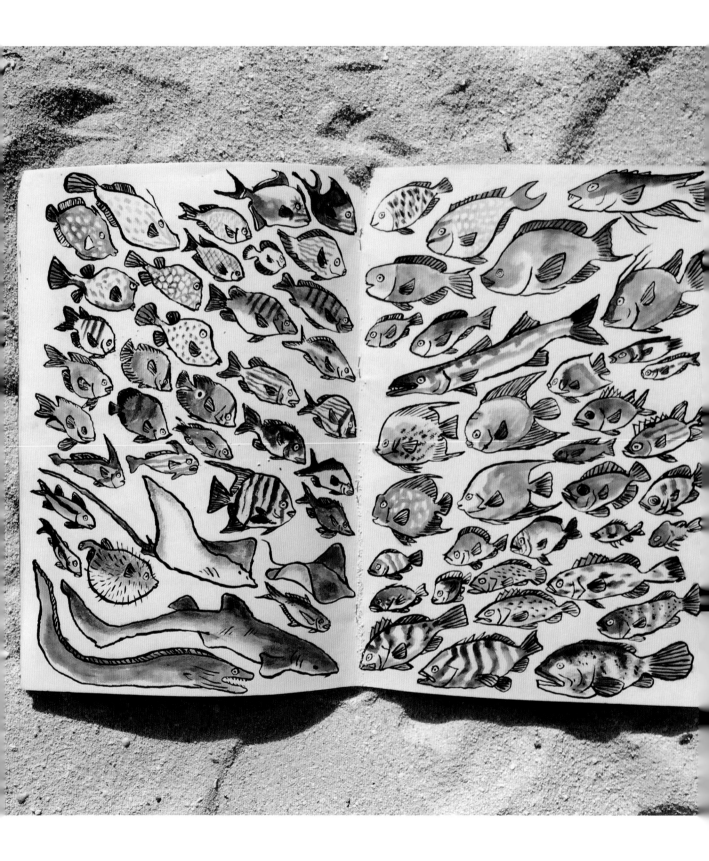

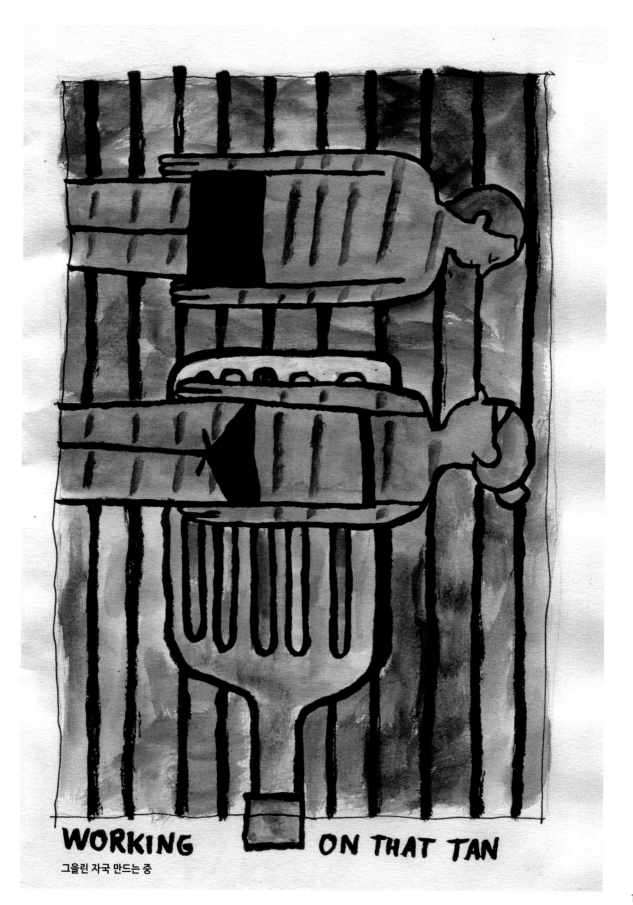

WORKING ON THAT TAN

그을린 자국 만드는 중

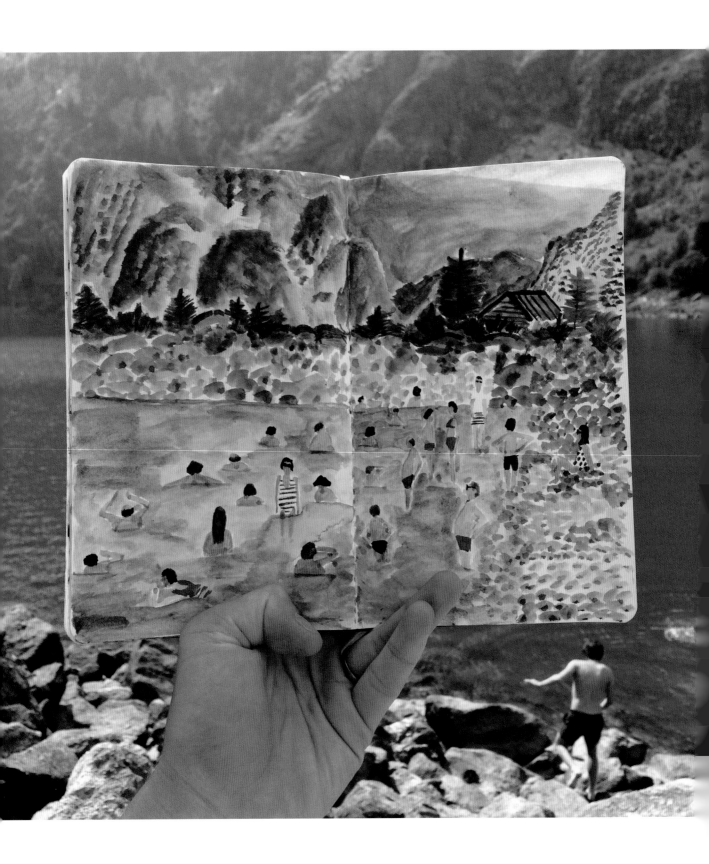

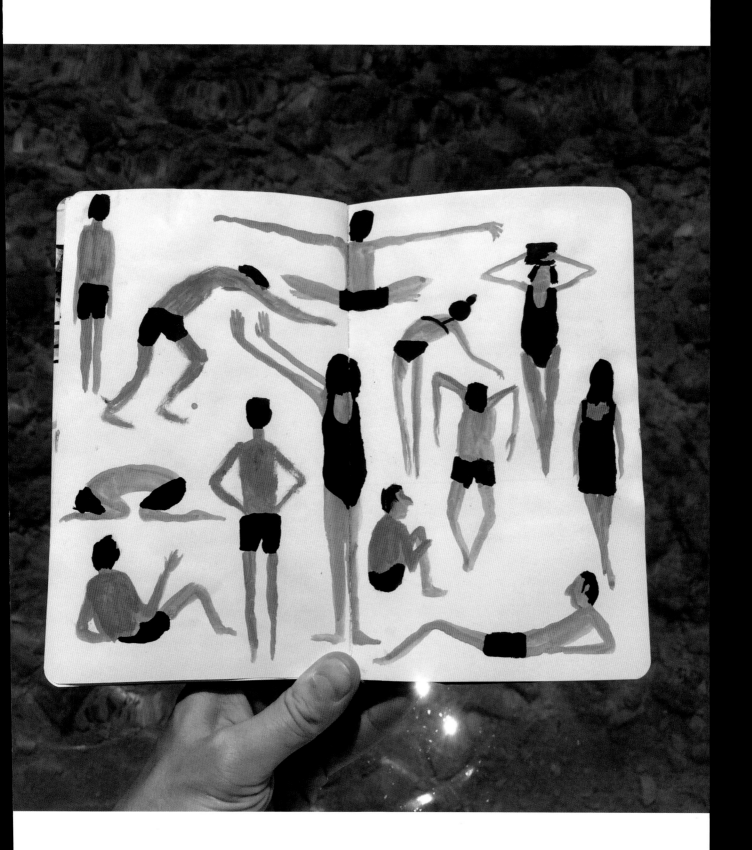

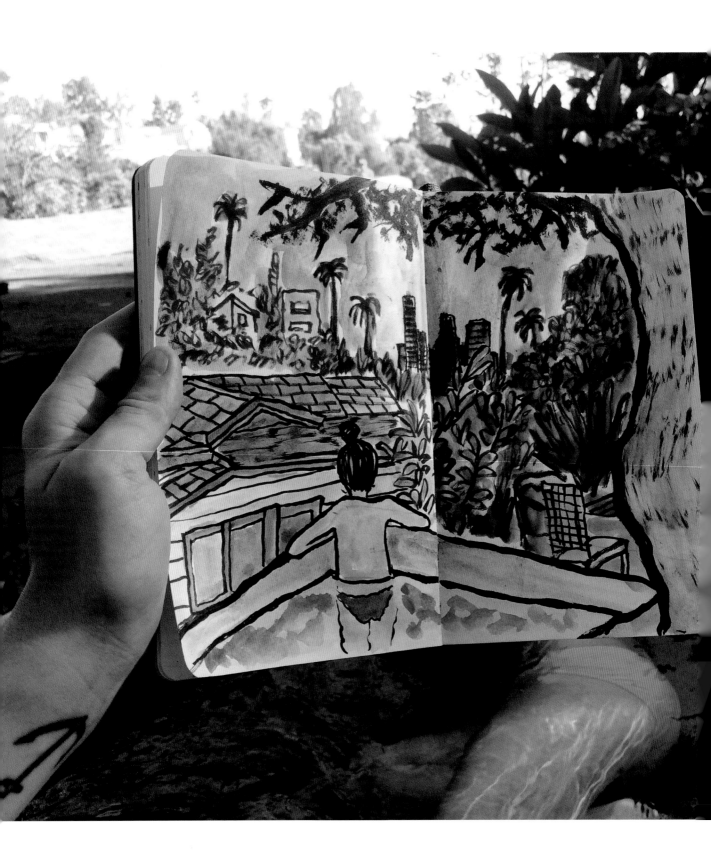

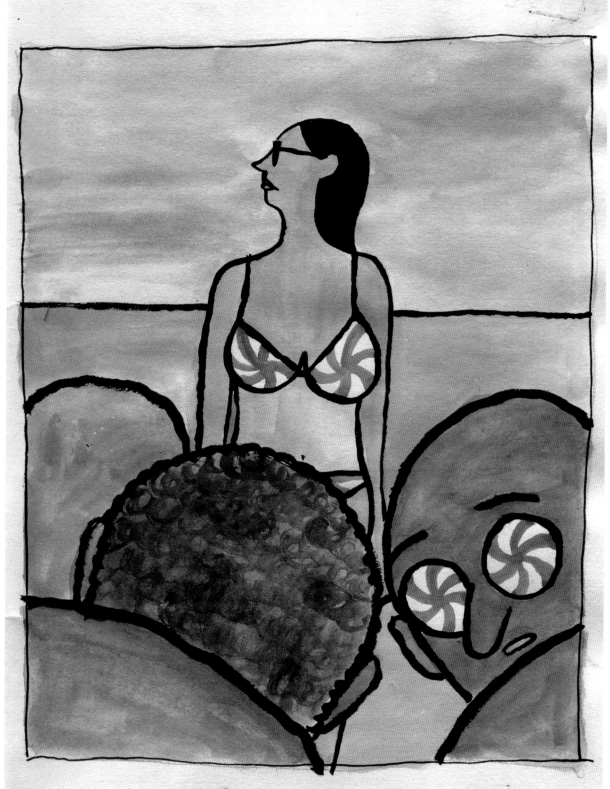

MESMERO 메스메로
(마블코믹스의 슈퍼 악당 캐릭터 중 하나로 최면 걸기가 특기다.)

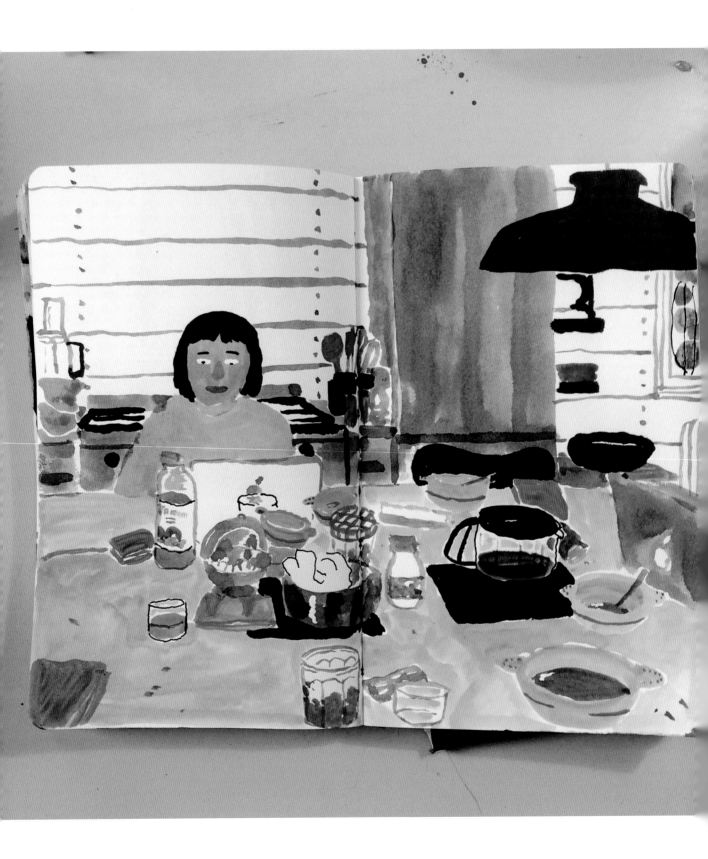

134

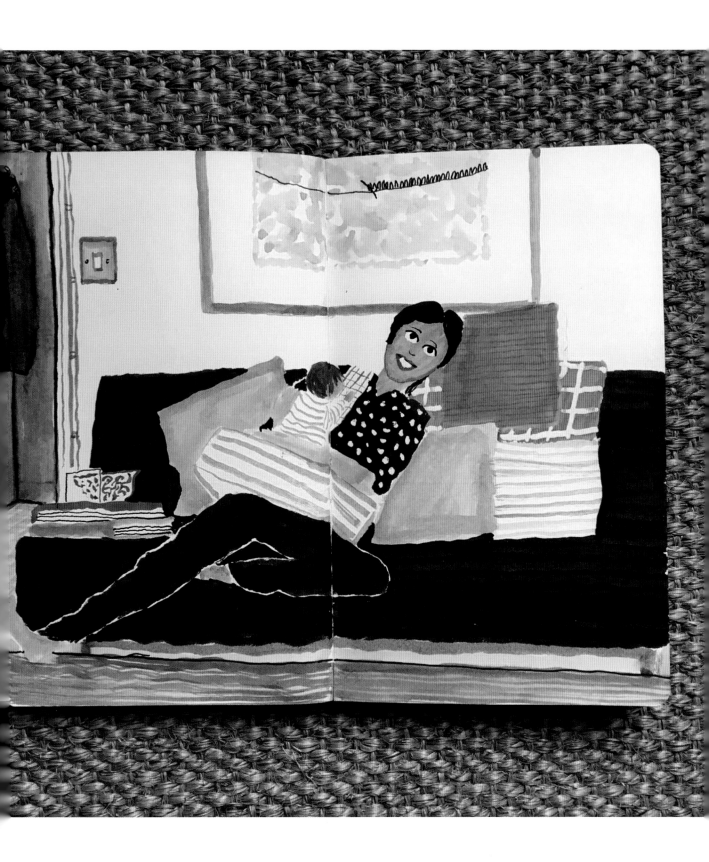

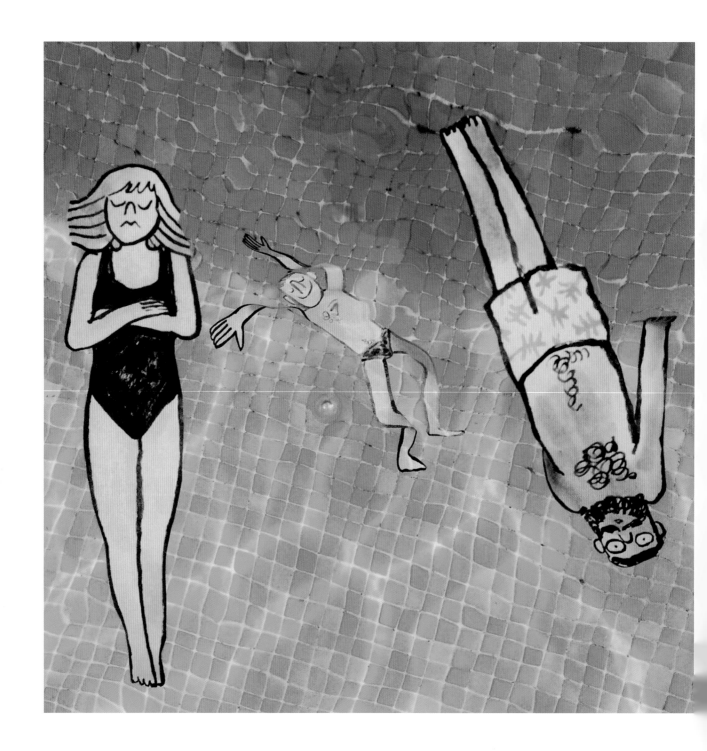

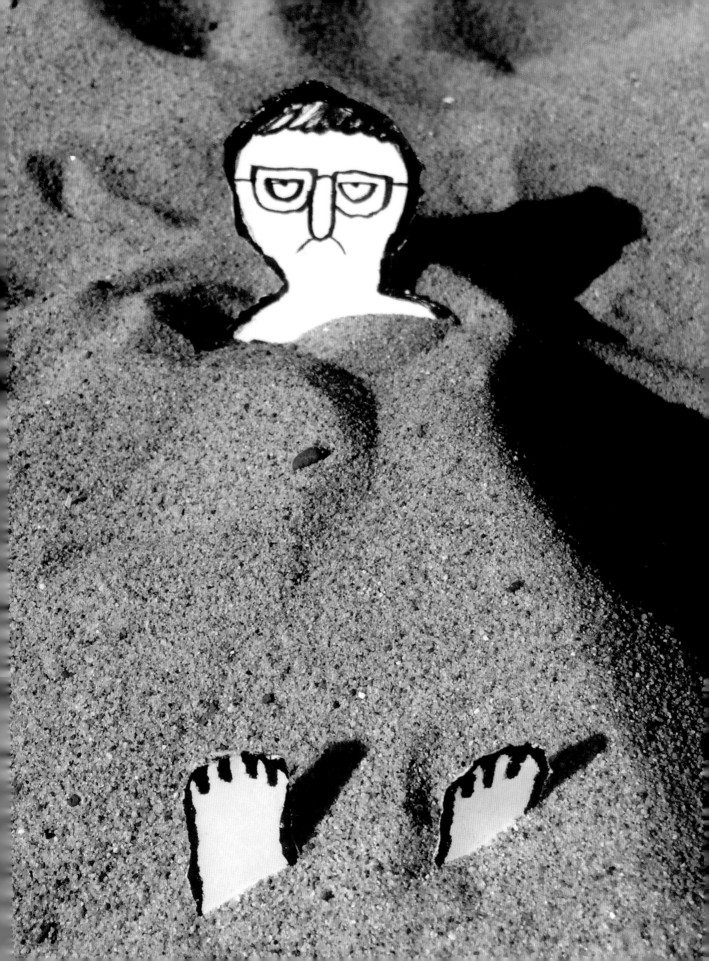

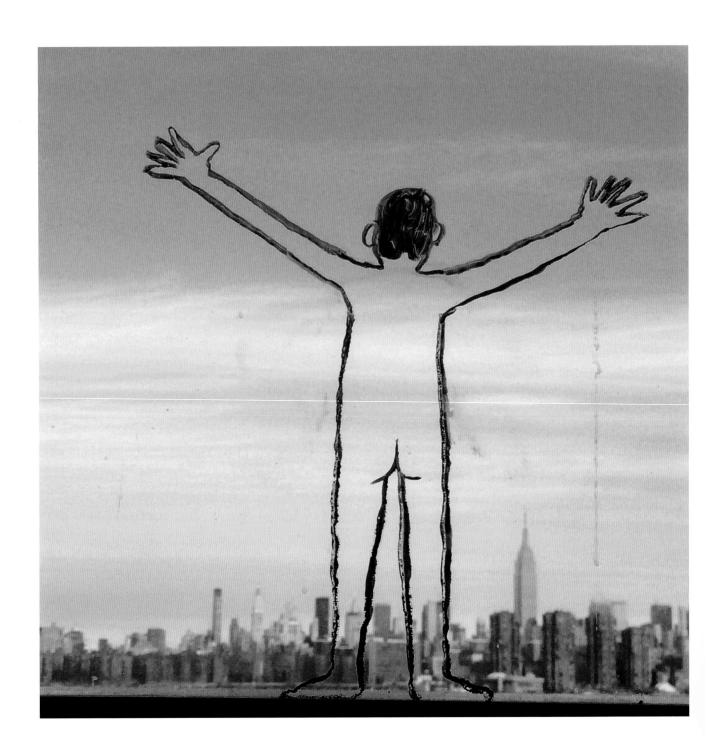

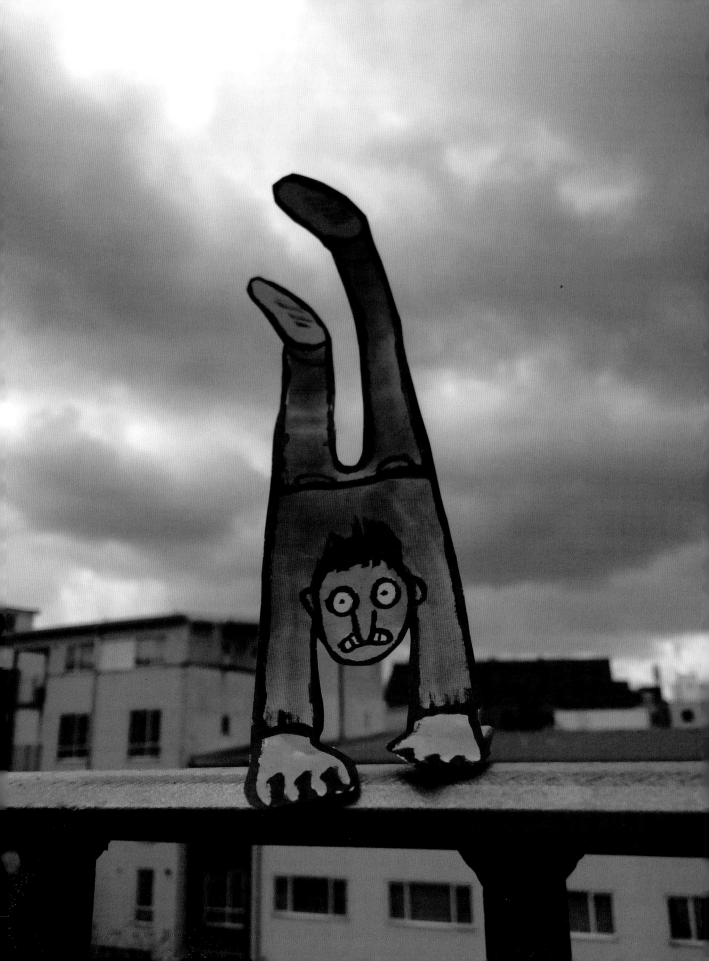

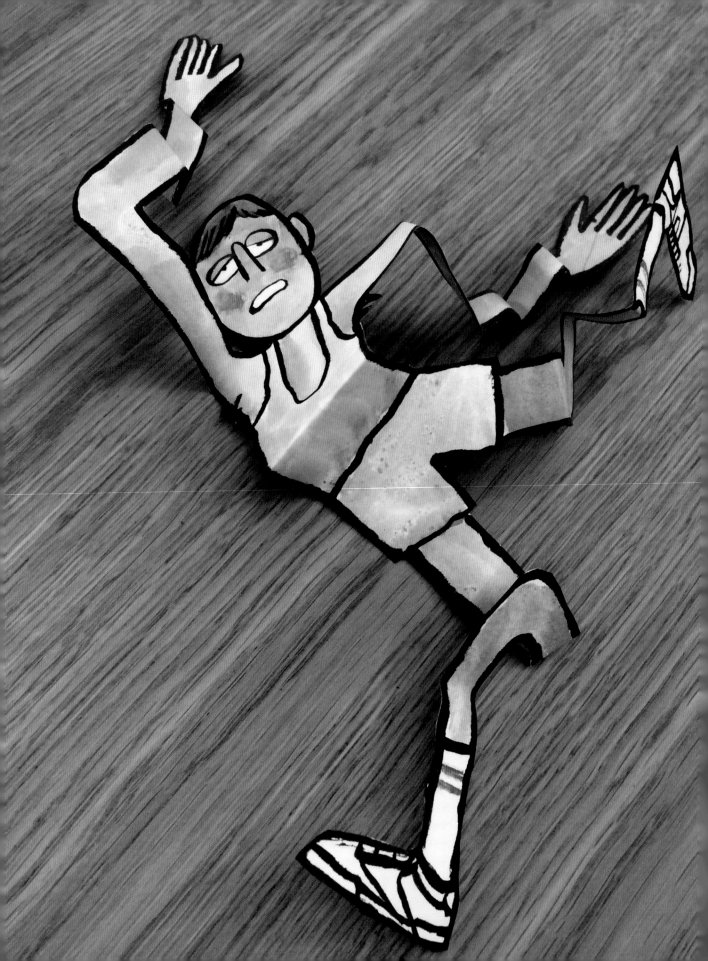

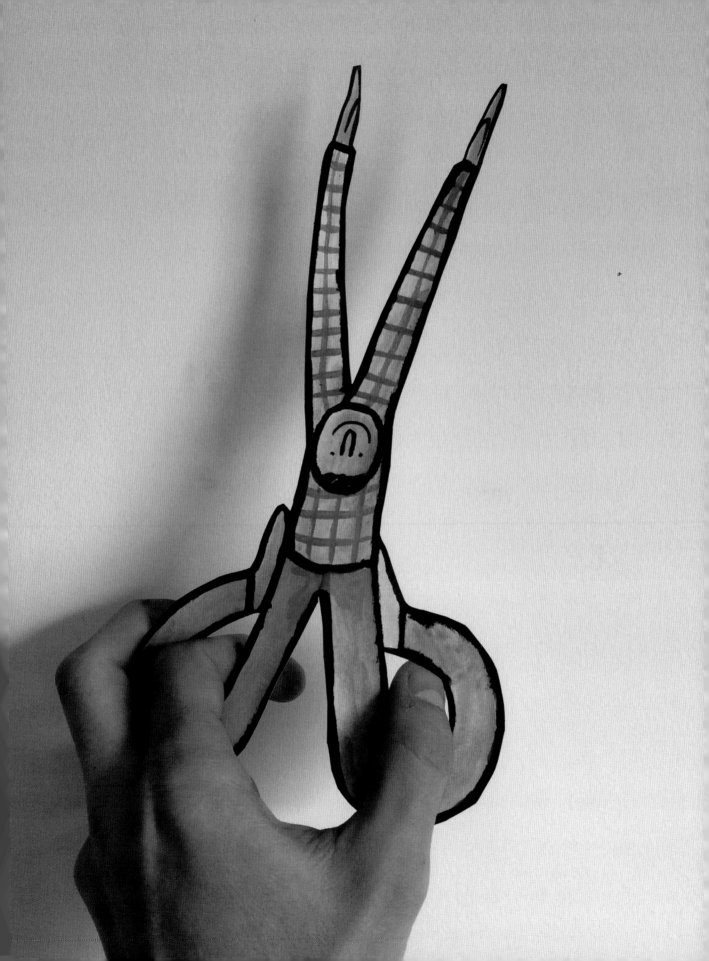

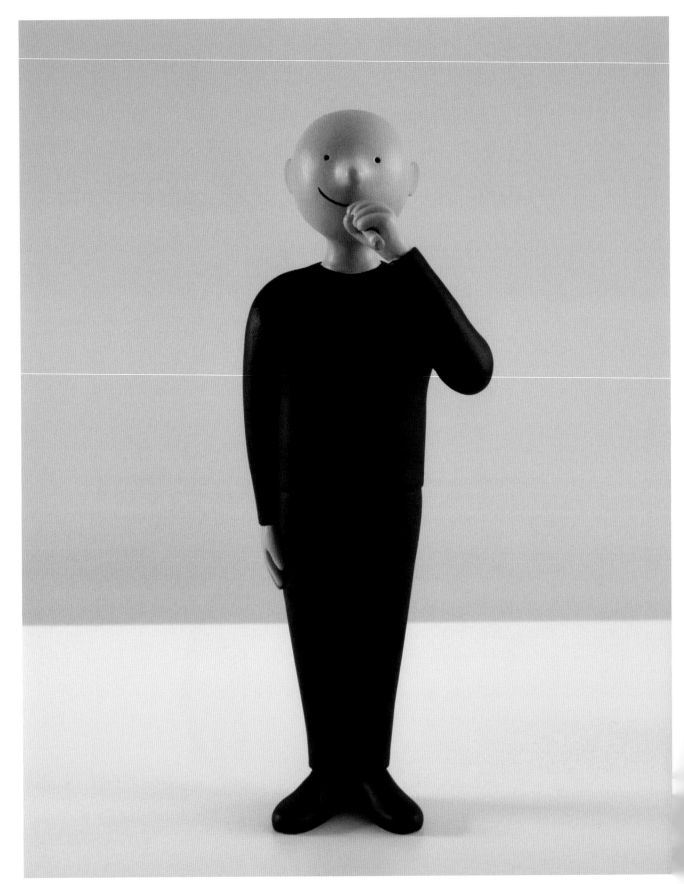

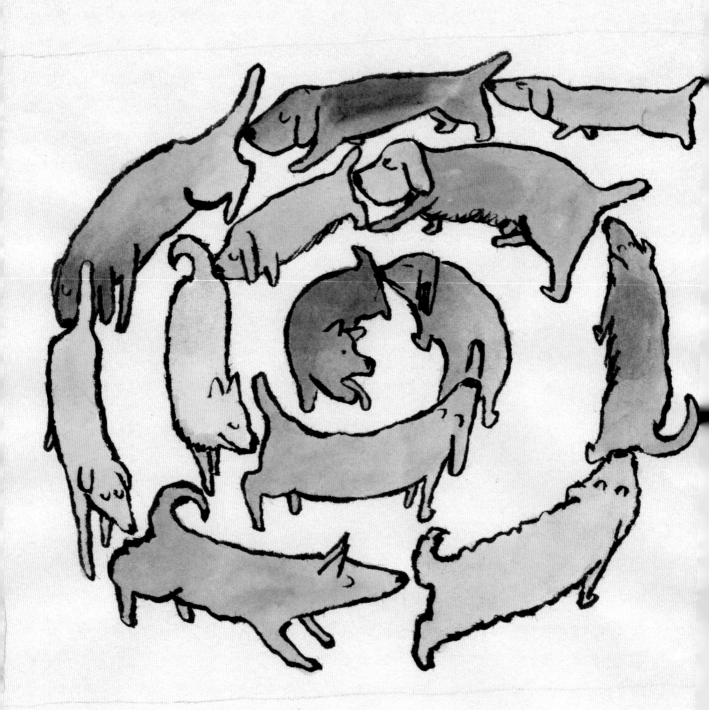

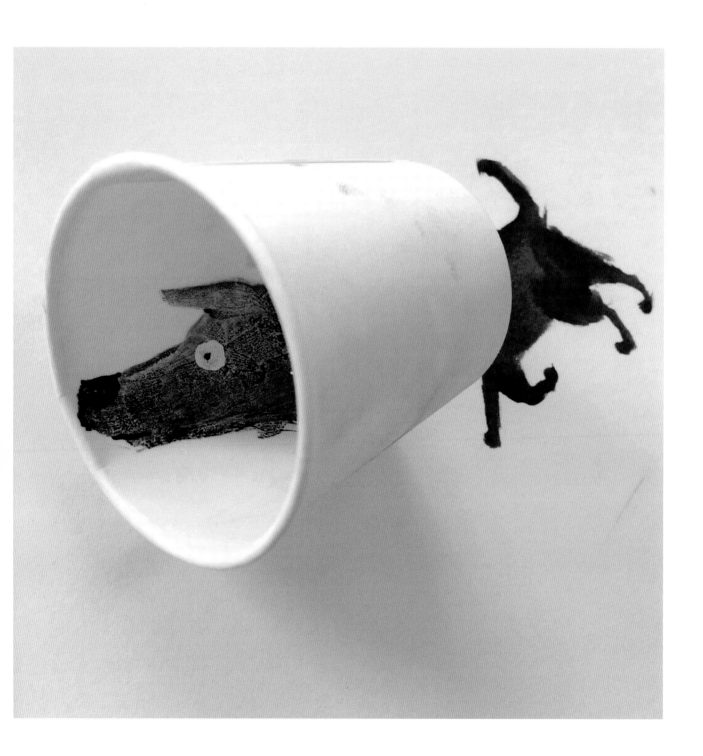

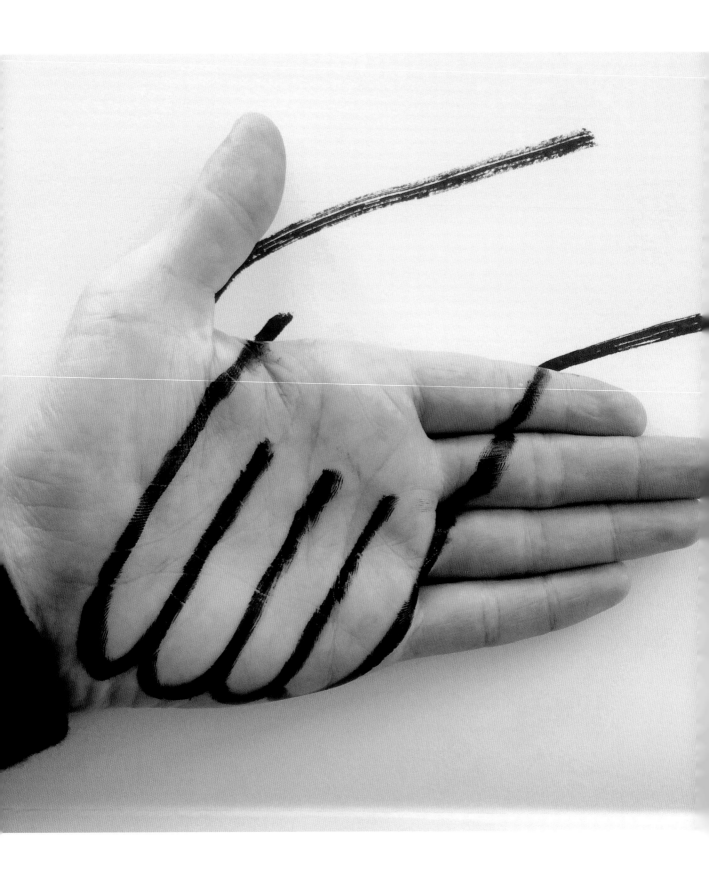

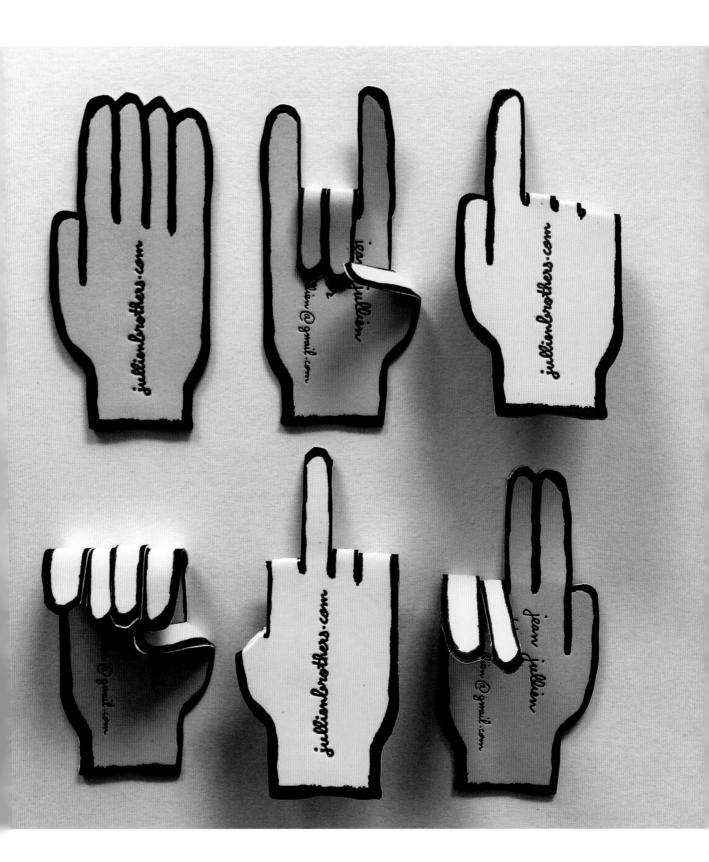

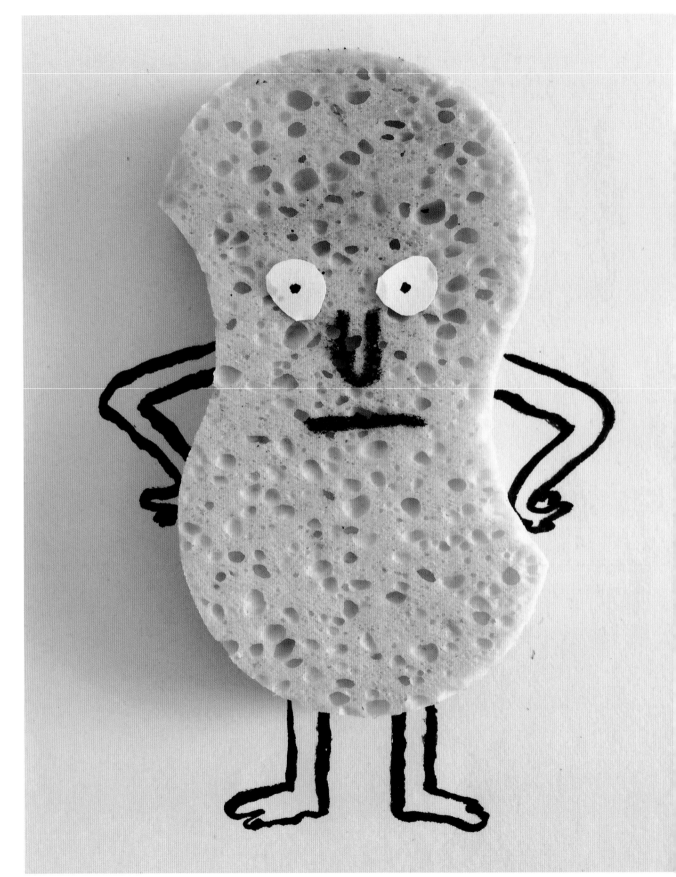

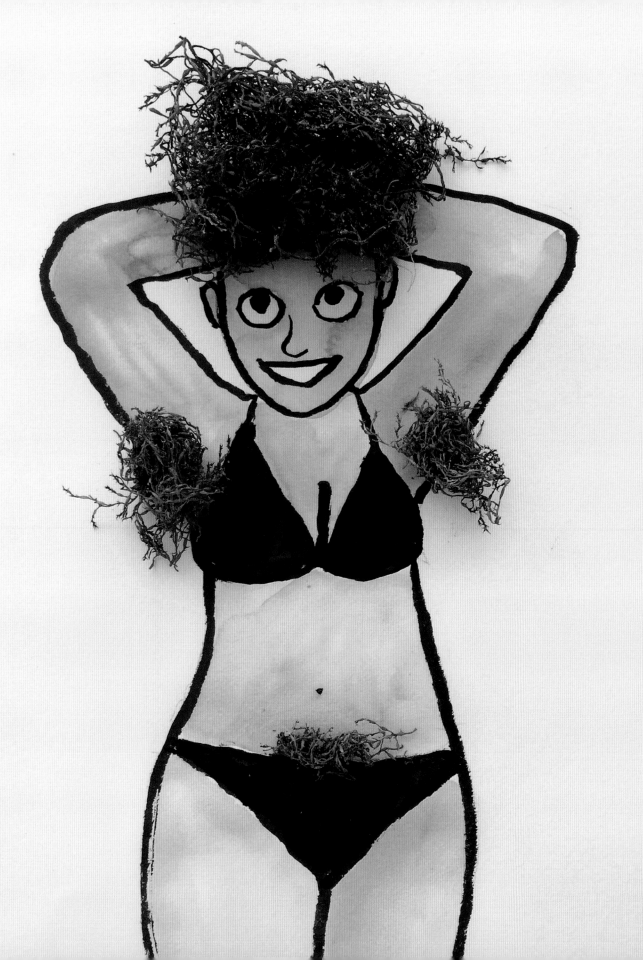

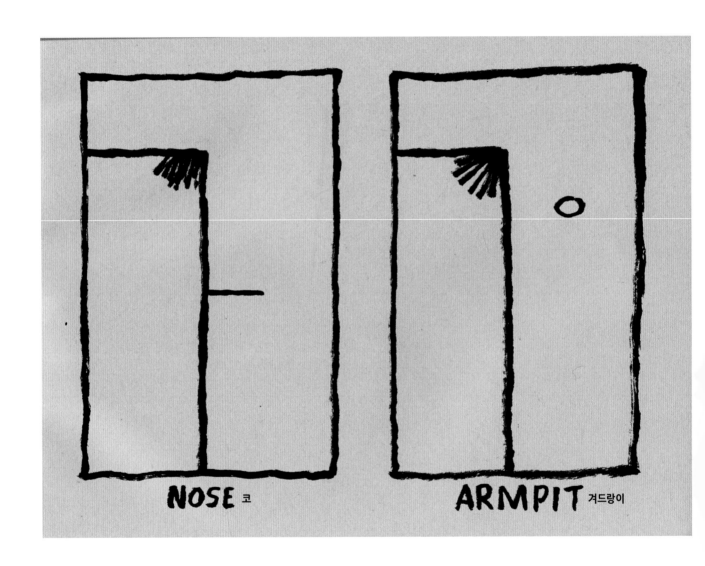

NOSE 코 ARMPIT 겨드랑이

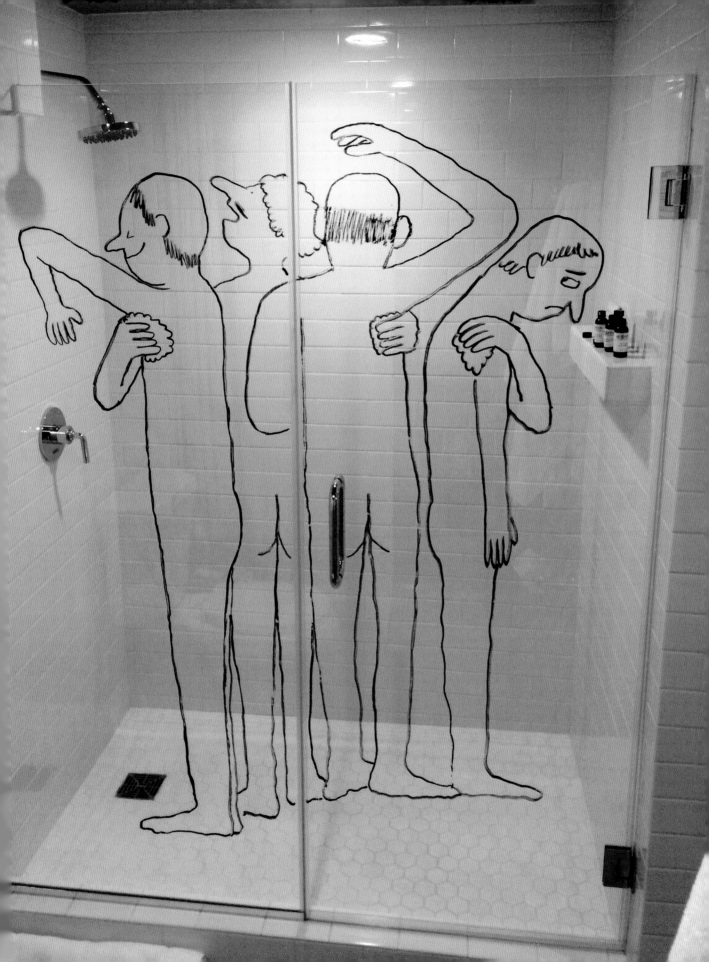

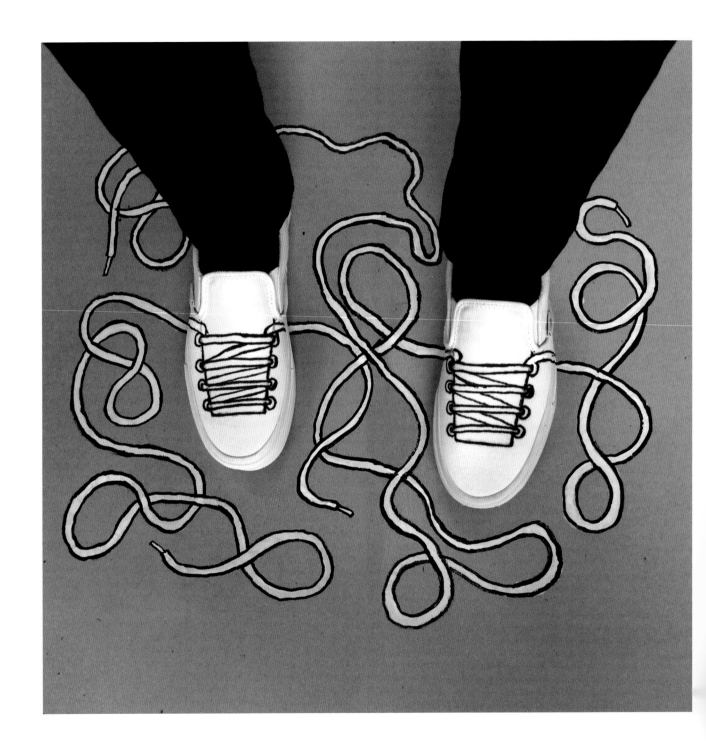

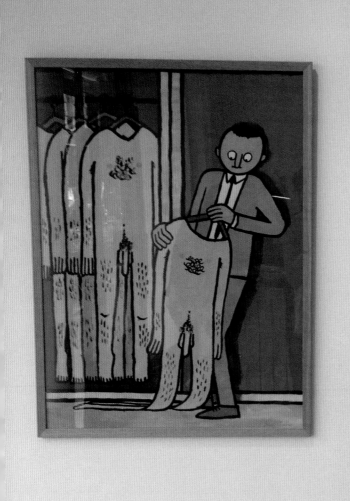
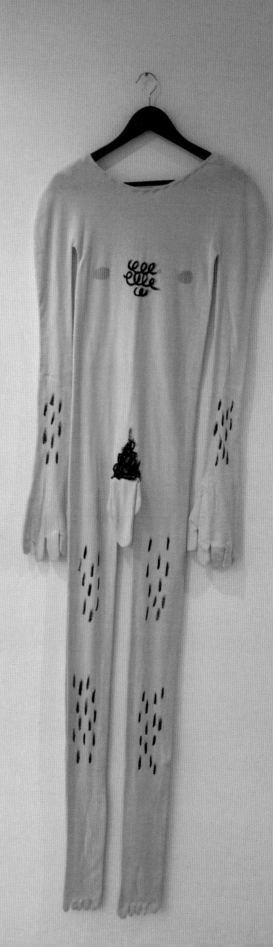

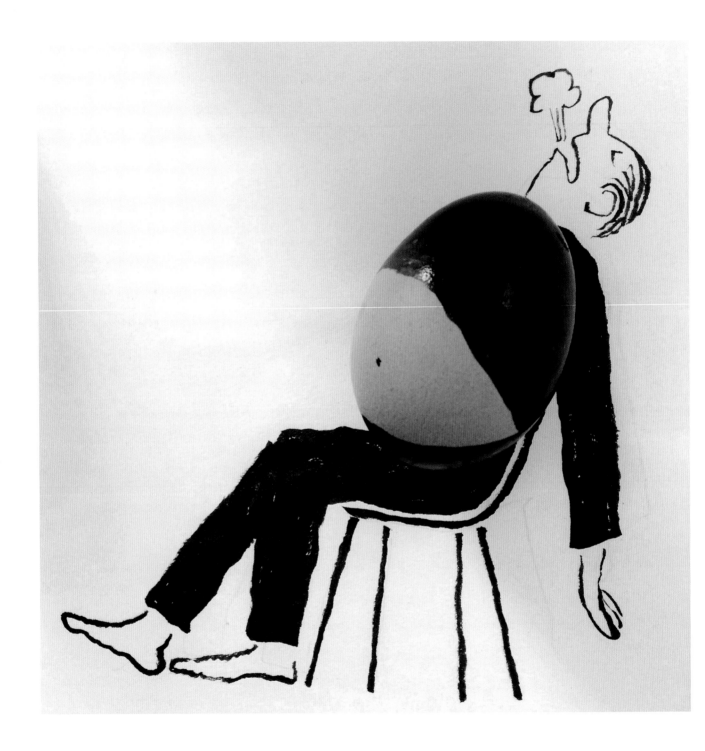

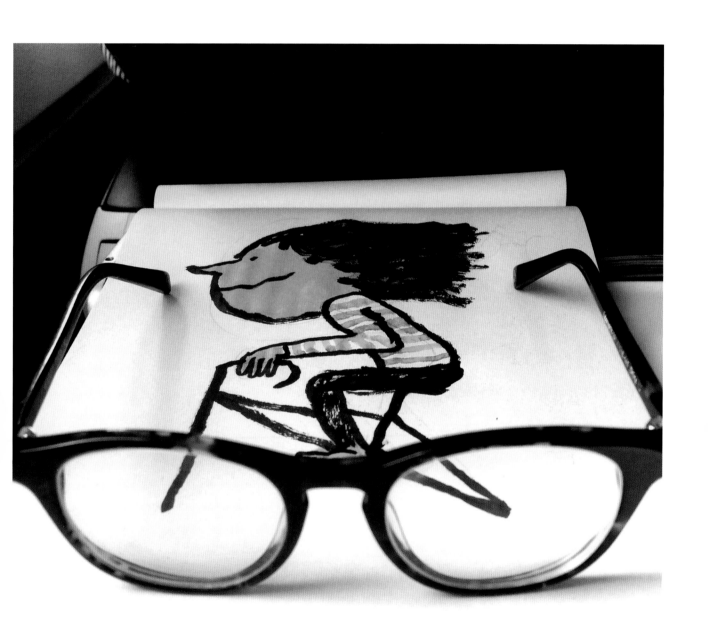

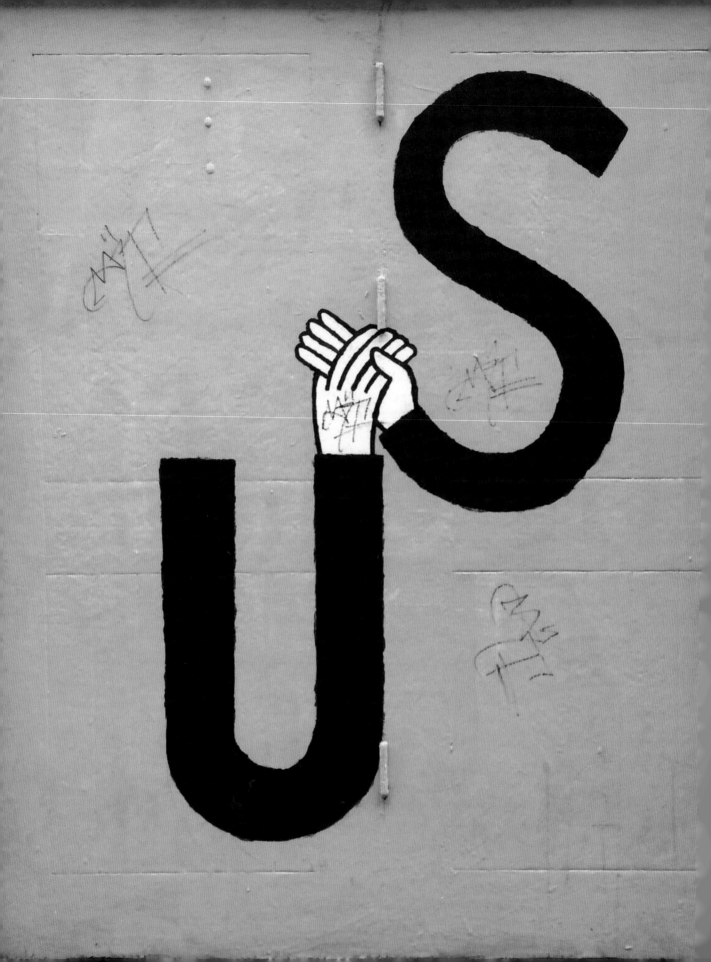

Jean Jullien

장 줄리앙은 1983년에 프랑스 콜레에서 태어났다.
고등학교를 졸업한 후 줄리앙은 브르타뉴 지방의 르파라클레에서
포스트바칼로레아 과정으로 그래픽디자인을 공부했다.
그곳에서 줄리앙은 토미 웅거러, 레이몽 사비냐크 그리고
스튜디오 M/M 파리 같은 프랑스이 그래픽아티스트와
일러스트레이터의 작업을 접하게 되었다.
그 후 2008년 런던으로 가 센트럴세인트마틴 미술디자인 대학에서
그래픽디자인 공부를 계속했고, 곧이어 왕립미술대학교에서
아츠커뮤니케이션 석사과정을 밟는다.

보는 즉시 그의 작품임을 알아볼 수 있는
장 줄리앙 특유의 스타일은 요즘 전 세계적으로 대단히 인기가 높다.
캐릭터에 바탕을 둔 경우가 많은 그의 작업은 언제나 주변 상황을 잘 관찰하고
날카롭게 파악한 결과물로서, 무척 재미있기까지 하다.
그는 일러스트레이션에서 사진, 비디오, 의상, 설치, 책, 포스터, 그리고 패션까지
다방면에 걸친 활동을 하면서도 일관성 있게 작업을 펼친다.

2015년, 가장 창의적인 사람들을 투표로 뽑는 '크리에이티비티 50'에 선정된
그는 신문과 잡지에서 눈에 띄는 활동을 보이며 자리를 잡았으며
예술계, 갤러리, 미술관 등에서도 두각을 나타내고 있다.

줄리앙은 광고와 디자인 분야에서도 성과를 내고 있어 그의 뛰어난 재능의
또다른 일면을 보여준다. 바로 일반 대중이 일상을 바라보는 감각과
연결 짓는 능력, 또 다양한 라이스프타일의 중요성을 압축하여 이해하는
흉내낼 수 없는 그만의 능력이다.
시의적절하고 유의미하면서도 눈에 잘 띄고
즉각적으로 연관지을 수 있는 것을 포착하는 능력을 찾고자 하는
바이런 햄버거스, 나이키, 스텔라 아르투아, 유니클로, 유로스타, 베리존
그리고 TFL 같은 기업이 장 줄리앙에게 광고 캠페인을 맡겼다.

『모던 라이프』는 장 줄리앙의 첫 단행본이다.

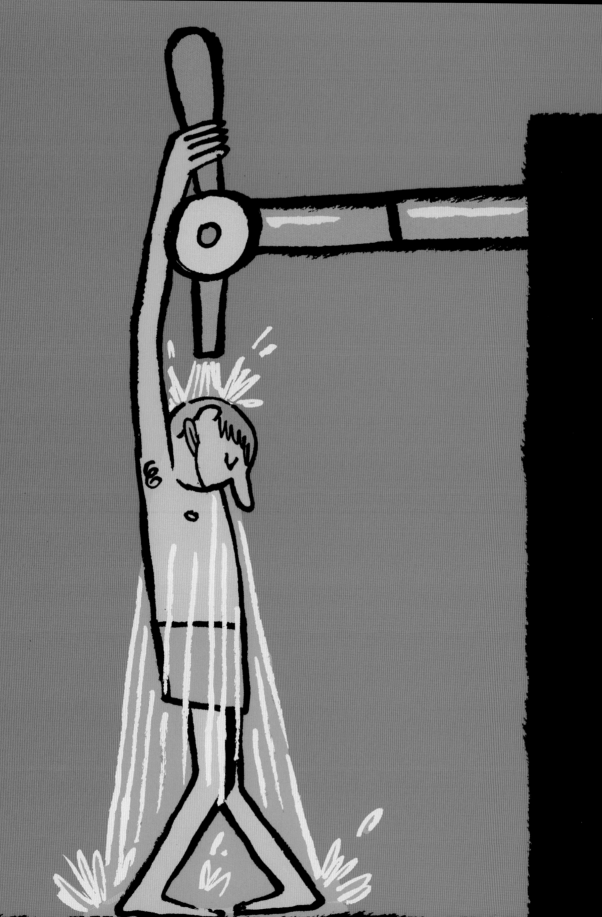

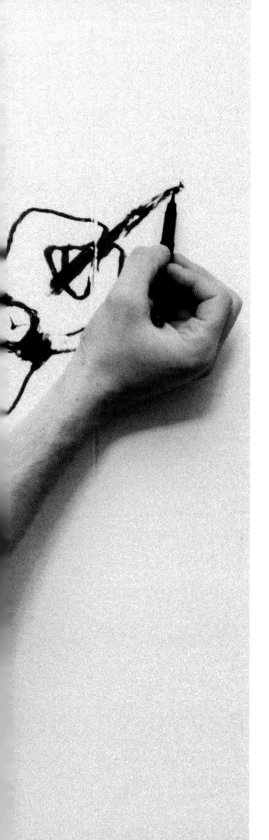

감사의 말

환상적인 파트너이자 줄곧 나를 지지해주는 내 아내 세라에게 감사한다.
그녀는 내가 나 자신을 믿지 못할 때조차 언제나 나를 믿어주는 엄격한 비평가다.
게다가 강박증에 시달리는 일러스트레이터라면 꿈꿀 만한 최고로 이해심 깊은
파트너이기도 하다. 내 형제이자 최고의 친구인 니코에게도 감사를 전한다.
우리는 똑같은 만화영화를 보고 만화책을 읽고 똑같은 장난감을 가지고 놀며 함께
자랐다. 니코는 음악가가 되고 나는 일러스트레이터가 되었는데, 우리는 공동으로
애니메이션을 만들어냄으로써 어린 시절부터 지금까지 언제나
우리 2인조의 특징이었던 창의력 넘치는 장난기를 밀고 나갔다.

나의 부모님 브루노와 실비 줄리앙은 동시대 미술과 근현대 미술, 건축, 디자인
그리고 음악을 한데 섞은 세계로 나를 인도하셨다. 그분들은 나를 믿고 내 열정을
처음부터 지지해주셨으며 한 번도 의심하지 않고 언제나 격려해주셨다.
두 분은 더할 나위 없이 지적이고 특별한 부모님이다. 내 곁에 언제나 그분들이
계셔서 모든 것을 함께 나눌 수 있었다는 게 얼마나 특별한 경험이었는지 모른다.

내 여동생 멜라니는 내가 생각해낸 모든 프로젝트에 대해 아주 열성적이어서
늘 내 이미지의 의미와 효율성에 도전하고 의문을 제기한다.
심지어 내가 그러지 않을 때도!

쿼퍼에서 내 스승이었던 팡크 르 에나프Fanch Le Henaff는 대단한 지혜와 인내심으로
내게 그래픽아트 세계를 소개해주셨다. 팡크 선생님은 (솔 바스, 밀턴 글레이저 혹은 폴
랜드의 작업을 통해) 내게 일러스트레이션과 실용적인 디자인은 서로 배타적이지
않으며, 서로 결합되었을 때 환상적으로 인기 있는 이미지를 만들어냄으로써
창조성을 일상으로 가져오게 한다고 가르쳐주셨다. 내 흑백 디자인 작업에서
대조와 구성을 연습하도록 시킨 것도 팡크 선생님이었는데, 내가 충분히
이해했다고 여겼을 때 선생님은 내게 이렇게 말씀하셨다. "이제 색을 더하렴."
그 후 이것은 내 작업을 규정하는 단순한 법칙이 되었다.

나의 삼촌 파트리크는 내게 환상적인 '방드 데시네'(프랑스-벨기에 지역의
만화를 뜻하는 말. 원래는 코믹스트립을 칭했으나 이제는 '만화'를 통칭하는 단어로
통한다)와 그래픽노블은 물론 SF 장르와 히어로물을 엄청나게 많이 소개해주었다.
삼촌이 정교하게 채색한 금속 피규어를 바라보고, '어드밴스트 던전앤드래곤스'를
밤새 게임한 이야기를 흥미진진하게 해주는 것을 두 눈 크게 뜨고 들으며
몇 시간이나 보냈던 경험은 내게 즐거운 기억으로 남아 있다. 삼촌의 책장은 나와
니코에게는 성배와 같았으며 그가 우리가 읽을 만화책을 골라줄 때면
삼촌이 우리를 엄청나게 신뢰한다는 느낌을 받았다. 삼촌은 우리에게 『잉칼』에서
『아르자크』에 이르는 뫼비우스의 경이로운 작품들을 소개해주었다.

또다른 삼촌 티에리는 나와 니코에게 오토모 가쓰히로의 명작 『아키라』는 물론
엔키 비알의 『니코폴 트릴로지』를 비롯한 많은 그래픽노블을 소개해주었다.
이 대중문화 교육은 우리에게 강한 흔적을 남겨 모든 사람이 접근할 수 있는
작업을 만들어야겠다는 내 욕망을 형성하는 데 핵심적인 역할을 했다.

더불어 언제나 내 작업을 강력하게 지지해주고 내가 필요로 할 때마다 사려 깊은
충고를 해주는 친구 티보, 얀, 그웬달에게도 고마운 마음을 전한다.

Photo Credit: Daniel Arnold

옮긴이 손희경

서울대 동양화과를 졸업하고 같은 학교 대학원에서 미술이론으로 석사학위를 받았다.
옮긴 책으로 『뜻밖의 미술』『미술관 100% 활용법』이 있고,
함께 옮긴 책으로 『아주 사적인 현대미술』『레오나르도 다빈치 노트북』등이 있다.

모던 라이프

초판 인쇄 2018년 7월 6일
초판 발행 2018년 7월 17일

지은이 장 줄리앙
옮긴이 손희경
펴낸이 정민영
책임편집 김소영
편집 임윤정
디자인 이현정
마케팅 정민호 이숙재 정현민 김도윤 안남영
제작처 영신사

펴낸곳 (주)아트북스
출판등록 2001년 5월 18일 제406-2003-057호
주소 10881 경기도 파주시 회동길 210
대표전화 031-955-8888
문의전화 031-955-7977(편집부) 031-955-3578(마케팅)
팩스 031-955-8855
전자우편 artbooks21@naver.com
페이스북 www.facebook.com/artbooks.pub
트위터 @artbooks21

ISBN 978-89-6196-328-2 03600

MODERN LIFE

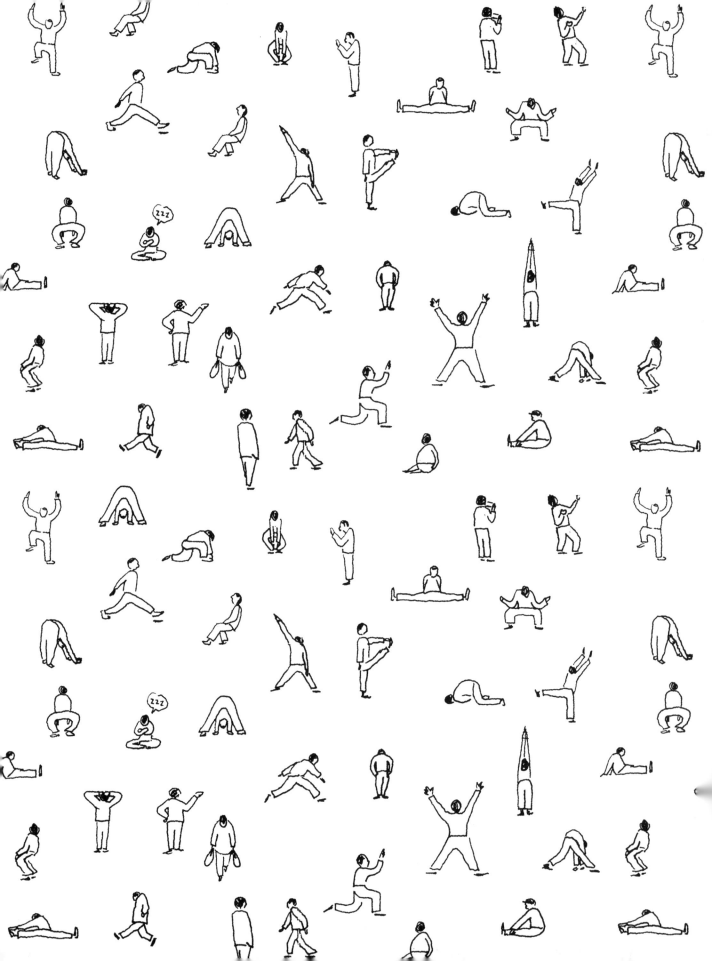